最 可 愛 の 色 彩 第 一 課

城一夫・色彩設計研究會｜著

killdisco｜繪

李佳霖｜譯

世界色彩物語

Attractive Color Names in the World

原點

第1章 充滿詩意的顏色

第4章 時尚、文化色

編按：

「＊」註釋為原書註。

「數字」註釋為譯者註。

第 1 章　充滿詩意的顏色

C14 M13 Y0 K14
R203 G202 B217
#CBCAD9

白日夢

Daydream

勾起幻想的顏色

白日夢指的是我們在白天清醒時候不切實際幻想的狀態，這種在夢境與現實之間遊走的神奇幻想體驗，也稱為白晝夢[1]。就色名來看，可推知這個稱呼是源自英語系地區，過去在電影、小說或是歌曲的名稱也常用上白日夢一詞。

白日夢色為淺藍紫色，或許是因為這個顏色能誘發我們聯想到宛如夢境一般卻又歷歷在目的白日夢體驗，所以才被賦予了這樣的名字。

C14 M13 Y0 K14
R203 G202 B217
#CBCAD9

冷晨
Cold Morn

「Cold morning」意為寒冷的早晨，
顏色上與白日夢呈現相同色調。

C48 M10 Y0 K0
R137 G195 B235
#89C3EB

勿忘我 勿忘草

小藍花的顏色

這個色名的由來是流傳自中世紀德意志地區、一段淒美與花朵有關的故事。

從前有個名為多爾夫的年輕騎士，有一天他和戀人蓓兒塔兩人沿著多瑙河畔散步時，蓓兒塔發現對岸綻放著小小的藍色花朵。多爾夫為了討蓓兒塔歡心，於是試圖伸手摘採對岸的花，卻不慎落入河中。

多爾夫雖然擅長游泳，但因身上披著厚重的鎧甲，加上水流在瞬間突然變得湍急，於是河水淹沒了他的身體。就在河中掙扎的當下，多爾夫領悟到自己即將性命不保，於是對著逐漸遠去的蓓兒塔喊道：「別忘了我！」最後將抓在手上的小藍花扔向蓓兒塔。

從此以後，人們便將這種小小的藍色花朵取名為「勿忘草」，直到今日依舊伴隨著這個故事為大眾所喜愛，而這美麗藍色花朵的名字也就直接轉變為色名。

C83 M0 Y28 K0
R0 G171 B190
#00ABBE

Love-in-a-mist

迷霧中的愛

源於浪漫花名的色名

這個色名和勿忘草一樣取自於花名，「迷霧中的愛」（love-in-a-mist）這種花的最大特徵在於形狀特殊的花瓣及隨風輕舞的細葉，是原生於南歐的黑種草屬（Nigella）植物的俗稱。這個由歐美織品業人士命名的色名，可能是因為花名浪漫而採用，但實際上顏色本身有異於花瓣呈現出的白、粉紅或淺藍，而是帶有明顯綠色調的藍色。

黑種草的花期結束後會結出帶有刺棘或尖角的果實，因此也有「樹叢中的惡魔」（devil-in-the-bush）這樣對比強烈的別名，但這個別名並未被用於色名上。

C0 M10 Y20 K50
R158 G147 B132
#9E9384

薔薇灰燼

帶紅色調的灰色

「薔薇灰燼」是略帶紅色調的灰色，會讓人聯想到燃燒殆盡的薔薇灰燼中的殘存色調。灰燼這樣的形容令人印象深刻，是由十九世紀末歐美的織品業界人士命名的色名，別名為「薔薇灰」（rose gray）。

C0 M82 Y72 K0
R234 G80 B61
#EA503D

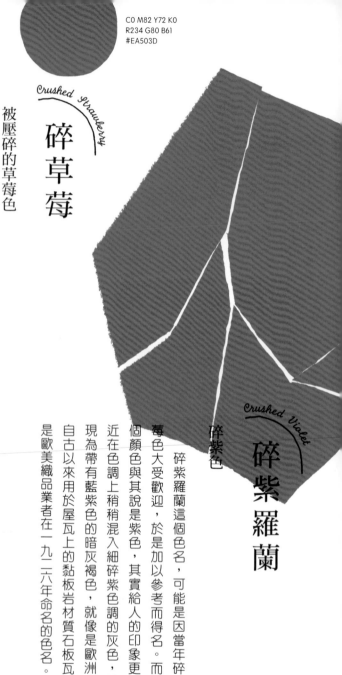

Crushed Strawberry

碎草莓

被壓碎的草莓色

「crushed」意為受到輾壓而呈現粉碎的狀態，在十九世紀後期，「碎草莓」（crushed strawberry）這個恰如其名、好似被壓榨過後的草莓顏色大為流行。

Crushed Violet

碎紫羅蘭

碎紫色

碎紫羅蘭這個色名，可能是因當年碎草莓色大受歡迎，於是加以參考而得名。而這個顏色與其說是紫色，其實給人的印象更接近在色調上稍稍混入細碎紫色調的灰色，呈現為帶有藍紫色的暗灰褐色，就像是歐洲人自古以來用於屋瓦上的黏板岩材質石板瓦，是歐美織品業者在一九二六年命名的色名。

C68 M64 Y34 K0
R104 G98 B131
#686283

C50 M0 Y100 K0
R143 G195 B31
#8FC31F

Magic Dragon

魔法龍

流行於一九六〇年代的維他命色

在一九六〇年代，全世界相當流行鮮豔且彩度高的顏色，維他命色成為象徵時代的顏色，風靡一時。所謂的維他命色指的是像維他命C含量豐富、成熟前的柑橘類果皮般鮮豔的黃色、橘色、黃綠色等顏色。

而魔法龍這個色名，是某一家用油漆品牌為自家油漆命名的顏色，名稱由來雖已不可考，但推測或許是取自〈Puff, the magic dragon〉這首六〇年代的流行歌曲。歌曲中敘述了永生不死的魔法龍帕夫與人類世界的男孩傑基之間的互動過程，兩人因為生活在不同的時間軸上，因此無法長相伴。描繪魔法龍的哀傷以及男孩成長故事的這首歌，也收錄在日本的音樂課本中，傳唱至今。

C56 M91 Y80 K38
R99 G36 B41
#632429

龍血竭

Dragon's Blood

屠龍傳說

西方國家自古以來流傳下諸多屠龍的傳說，其源頭可追溯至基督教新約聖經的《啟示錄》結尾場景。

「天上發生了爭戰。米迦勒同他的使者與龍爭戰，龍同牠的使者也起來應戰，可是龍沒有得勝，從此天上再也沒有牠們的容身處。」

而西方最著名的屠龍傳說，便是古羅馬的聖人聖喬治在旅途上發生的故事。故事中描述行旅中的聖喬治耳聞鄉里百姓在打井時必須獻上活人祭品給惡龍，於是挺身屠龍，後來這個傳說也成為喬治亞建國的由來。

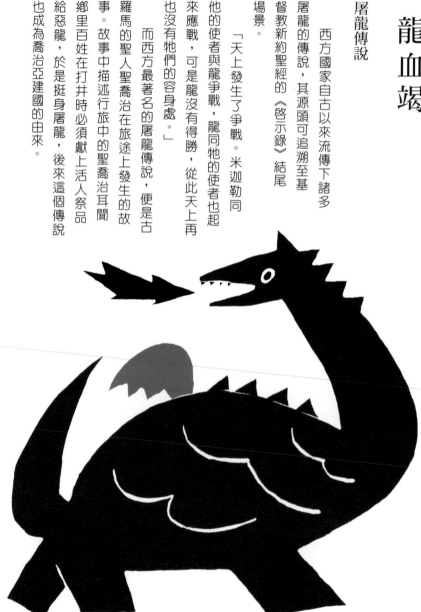

古羅馬學者老普林尼（Gaius Plinius Secundus）也曾在《自然史》一書中記載到維蘇威火山的熔岩恰似龍血。

自古流傳下來的紅樹脂

活躍於十六世紀的航海家理查德‧伊登（Richard Eden）又為充滿傳奇色彩的故事再添一筆。生長於葉門索科特拉島的龍血樹，會分泌石榴石般的紅色樹脂，在他的傳播下以「龍血竭」（dragon's blood）之名普及至全世界。

在伊登所傳述的故事中：「龍與象之間持續著無止盡的戰爭，龍渴求象的血（中略）。在一陣廝殺後，龍與象的血相互交融，形成了在藥材店稱為『龍血竭』的物質。」

事實上，龍血樹是觀葉植物龍血樹屬中的一種植物，而取自於龍血樹屬植物的紅色顏料，除了使用於小提琴上或做為家具漆以外，也應用於醫療領域中，甚至也用在鍊金術上。

龍血竭在東方國家稱為「麒麟血」。麒麟是中國古代的聖獸，《禮記》中有記載，古人相信「長期戰亂不休，將有麒麟現空」。而這個聖獸的特徵是威儀凜凜的龍頭搭配鹿身，尾巴則恰似牛馬。

C56 M91 Y80 K38
R99 G36 B41
#632429

麒麟血色
麒麟血色是龍血竭傳入東方後的名稱，為自古流傳至今的色名。

C0 M8 Y10 K0
R254 G241 B230
#FEF1E6

Nymph's Thigh

精靈大腿

憑空想像出來的顏色

在中世紀歐洲，用來表示粉紅色的一個用語是「精靈大腿」，流傳至十八世紀便成為法文 cuisse de nymphe 以及英文 nymph's thigh 這樣的色名。

但在神話和傳說中出現的精靈，其肌膚究竟是什麼顏色，根本無人知曉。所以這是由想像力創造出來的顏色，而世人的理想就寄託在這個帶黃色調的淡粉紅色上。「精靈」這樣的形容詞雖然隱晦，但其實會聯想到年輕女孩的大腿，也被認為是讓人想入非非的顏色。

Cupid Pink

邱比特粉

一箭將內心染上粉紅色

這個冠有羅馬神話中愛神邱比特名號的顏色，是甜美玫瑰粉色的美稱，是在距今將近一百年前由歐美織品業界人士首先採用的稱呼。

邱比特在神話中最初是以青年之姿現身，之後逐漸被描述成背上長有翅膀的裸體男孩，尤其是在藝術和文學作品中，經常將邱比特描繪成調皮的幼童，隨心所欲地對眾神或人類射出讓人墜入愛河的箭。雖然這樣的邱比特失去了作為神祇的威嚴，但自古以來他做為愛之使者的形象，結合粉紅色的浪漫形象，因而催生出這樣的色名。

C0 M4 Y2 K0
R254 G249 B249
#FEF9F9

修女肚皮

充滿悖德意味的顏色

修女肚皮在中世紀歐洲代表粉紅色，是個相當天馬行空的色名。有一說指出，當時歐洲的教會及修道院在性方面道德淪喪，而以修女肚皮比喻近乎白色的淺粉紅色，對於當時的男性而言是滿懷憧憬的顏色。

另一方面，這種色調的顏色在法文也稱為「ventre de biche」（母鹿的肚皮），而母鹿則是「小妾」的暗語。這幾種色名，就是在教會深具影響力的時代背景中，帶有侮慢的妄想下產生的稱呼。

C83 M100 Y43 K17
R69 G33 B87
#452157

Monkshood

修道士兜帽

花朵外形誘發的聯想

修道士兜帽（monkshood），是花形類似基督教修道士兜帽的有毒植物「烏頭」的英文名字，色名便是指烏頭花偏暗紫的顏色。

在中世紀歐洲天主教世界，各個修道院團體為了強化信仰精神，集體過著遠離俗世的宗教生活。修道士行進時戴著兜帽的身影輪廓，雖會讓人聯想到烏頭花，但也不難想像當時修道士的兜帽並未染色或脫色加工，只是粗糙的天然羊毛色。實際上，當時修道士兜帽顏色繁多，包括亞麻色、米色、灰色、褐色等。

C5 M95 Y87 K0
R224 G38 B38
#E02626

Goblin Scarlet

小惡魔哥布林紅

戴著紅色三角帽的妖精

哥布林是出現於歐洲民間故事傳說中的生物，與其說他是邪惡的，或許給人喜歡調皮搗蛋的妖精印象更為強烈。德意志民間故事的妖精「Kobold」在翻譯成英文時，也常被譯作 Goblin（哥布林）。哥布林的由來是希臘神話中的科巴洛斯（Kobalos），意為恬不知恥的麻煩鬼、無賴漢。此外，Kobaloi 這個字則有「被無賴漢召喚出的惡靈」之意。

不同地方的哥布林身高雖有所不同，但肯定都會戴著紅色三角帽，是其最大特徵，這個紅色在各地都是象徵哥布林的代表色。

22

C0 M72 Y52 K56
R136 G54 B50
#883632

天使紅

天使紅與天使毫不相干!?

這個色名相當可愛，讓人聽了不由得想要知道其由來。不過，其實這個色名代表的是由氧化鐵製成的暗紅色顏料顏色。

氧化鐵顏料在十六世紀以降的歐洲開始以工業化方式生產，由於產地在英國，因此是以「英國紅」（English Red）之名為畫家們所熟知：在法文中的名稱則是呼應其意的「Rouge d'Angleterre」。但據說這個法文字的拼法，在日後逆向傳回英國並產生變化，自十八世紀開始在英文中被稱為「Angel Red」（天使紅）。天使紅與日文的「弁柄色[1]」是相似的顏色。

[1] 帶暗紅色調的褐色，所謂「弁柄」是以氧化鐵為主要成分的顏料，除了做為染料，也經常用於食品調色。

水仙黃

Jaune Narcisse

自戀的哀傷黃色

白水仙花的中心黃色部分稱為副花冠，而法文色名水仙黃（jaune narcisse）代表的就是像副花冠一樣鮮明、具有溫度感的黃色。水仙花的屬名為 Narcissus，其由來是希臘神話中的美少年納西瑟斯（法文為 Narcisse）。

在希臘神話中，納西瑟斯是一位受到眾多少女和精靈所愛慕的美少年，但是面對所有愛慕者他都冷淡拒絕。某天納西瑟斯正在湖邊飲水時，對浮現於水面的美少年一見傾心，殊不知其實是復仇女神的懲罰。納西瑟斯絲毫沒有察覺他看到的是自己的倒影，為情所苦而日漸憔悴，最後就在湖邊氣絕而亡。在納希瑟斯死後，池邊綻放的一株水仙花被視為他的化身，微微朝向下方綻開的花朵，恰似納西瑟斯望向湖面的身影。

這個傳說被用來警惕自戀者會遭逢的下場，也成為諸多藝術家於繪畫或雕刻上發揮的創作題材。在精神分析領域，象徵自戀的用語「narcissism」也是源自這則神話故事。

24

C0 M91 Y81 K0
R232 G53 B46
#E8352E

Scarlet

思念的顏色

象徵熱烈愛意的顏色

詞語「思念」據說和「緋」這個字有雙關的關係 1。緋色是略帶黃色調的紅色，曾出現於平安時代初期的《古今和歌集》2 裡，以戀愛為主題、描述深藏內心火熱愛意的和歌中。緋色的假借字也寫作「火色」。

緋色英譯為 scarlet，是使用絳介殼蟲或胭脂蟲加工用以染色後，帶有明顯黃色調的紅色。在小說中，個性倔強的女性經常被命名為 Scarlet，《亂世佳人》的女主角郝思嘉（Scarlett O'Hara）便是最具代表性的人物。

1 「思念的顏色」在日文中寫作「思ひの色」，其中的「ひ」與「緋」的日文發音相同。
2 日本最早的和歌集，以紀貫之為首的宮廷詩人奉醍醐天皇之令編選而成，共收一千餘首和歌，內容多為短歌。

C2 M4 Y21 K0
R252 G245 B214
#FCF5D6

蜜合

《紅樓夢》中的米白色

蜜合是中國小說《紅樓夢》中形容家居服顏色的名稱。蜜合聽起來雖然甜美，實際上接近帶黃色調的米白色，相當適合日常生活使用。

白群

帶有柔和白色調的藍

白群是用於日本畫中的天然礦物顏料的色名，其原料和群青一樣是從青金石礦物製成。但由於青金石是相當昂貴的寶石，因此後來逐漸改以藍銅礦作為原料。在將這些礦物磨碎製成顏料時，隨著粒子越磨越細，顏料名稱也會隨之改變。以粒子由粗至細來排序是紺青、群青，而粒子最細的顏色便稱為白群。而名稱中之所以帶有「白」字，是因為這個顏色的礦物粒子在光線照射下，會顯得白白的關係。

C35 M4 Y0 K5
R168 G211 B237
#A8D3ED

C60 M0 Y0 K60
R36 G106 B132
#246A84

潤色

陰翳的顏色

潤色指的是暗藍色。「潤」代表充滿水氣的陰翳狀態，或是混濁朦朧的狀態，說穿了其實是不具有顏色意涵的詞語。但因暗藍色會讓人聯想到這樣的狀態，因而得名。

天色

晴天時天空的顏色

天即為天空，表示晴天時萬里無雲的深藍天空色。天色這個詞有時也用來形容氣候或天氣狀況。

C85 M32 Y0 K0
R0 G134 B204
#0086CC

C61 M74 Y86 K0
R125 G85 B61
#7D553D

夜雨色

內斂而動人的明治時代顏色

明治時代，夜雨色用在二十多歲年輕女性穿著的和服上，是帶灰色調的時髦茶色。這個風雅的色名，是由明治時期的染色工藝家野口彥兵衛所發想。

月白

青月之色

月白代表帶藍色調的月色，陶瓷器的釉藥中也有一種「月白釉」。

C20 M2 Y7 K0
R212 G234 B238
#D4EAEE

1 在日本是豪華且華麗的金箔系織物的統稱，為古代武士、茶人、貴族階級愛用。
2 在日本傳統舞台表演藝術的能劇中，穿插演出的滑稽科白劇。
3 金襴種類繁多，足利義政穿的是繡有鳳凰及圓形花紋的「二人靜金襴」。

C25 M50 Y0 K70
R88 G59 B85
#583B55

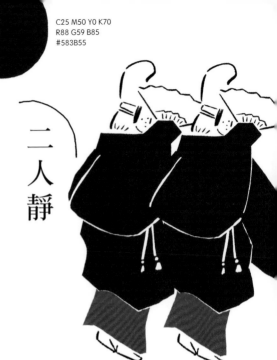

二人靜

源自金襴1 布料名的色名

《二人靜》是能劇狂言2 的曲目，描述的是源義經的戀人靜御前在附身至一位少女身上後，自身的靈魂也一併現身，靜御前的魂魄和被附身的巫女同時起舞的橋段。據說因為室町時代第八代將軍足利義政在跳二人靜的舞時，身穿的就是紫底金襴的能衣裳，因此這個金襴布料名稱便轉化成色名流傳下來3。

美人祭

銅釉中的淺紅色

美人祭是中國明朝時研發的銅紅釉紅色中，代表淺紅色的其中一個色名。在窯爐中以低氧狀態 燒含銅釉藥時，就能燒出紅色。
「美人」在明朝也是嬪妃的位階稱號。

C0 M40 Y0 K10
R229 G169 B195
#E5A9C3

C0 M18 Y60 K0
R253 G216 B118
#FDD876

無言色

無言即為梔子花

無言色代表梔子花果實染成的亮黃色。

與梔子花日文發音相同的「口無」意味著沒有嘴巴就無法發言，自此衍生出此色名[1]。

梔子花是原產於東亞的茜草科常綠灌木，在日本自古以來便使用於料理的添色、染料或中藥材。栗金團[2] 和醃黃蘿蔔之所以能呈現出鮮豔的顏色，就是使用了梔子花果實染色。

梔子花是初夏時節綻放濃烈香味的白色花朵，並於入秋時結出橙色的果實。日本從飛鳥時代便開始將梔子作為染料，在平安時代的十二單[3] 中，「梔子色」也是相當出風頭的顏色。

1 梔子花的日文讀為「クチナシ」（kuchinashi），與這個詞同音的漢字寫作「口無」。
2 將蒸熟的栗子壓成泥狀後加入砂糖製成的和菓子點心。
3 是日本皇室女性傳統服飾中最正式的一種，自平安時代始為貴族女性的朝服。

C0 M20 Y50 K20
R217 G185 B122
#D9B97A

香色

捕捉不具形影的香氣

運用丁香、沉香、檀香等帶有香氣的香木來染色的手法，稱為「香染」，香染後的紙張或布料會帶有淡淡的香氣，而香染呈現出的顏色總稱為「香色」。香色在色調上呈現高雅的淺咖啡色，但根據顏色的深淺及材料的不同，色名會有所不同。比「香色」更淺的是「薄香」，較深的為「焦香」，帶有紅色調的香色則稱為「赤香」，除此之外還有伽羅色和丁子色等色名。

此外，由於香氣供於佛前具有祈禱與淨化的意味，所以香染也應用於僧侶的袈裟染色上。

香色與香染經常出現於平安時代的文學作品中，在平安王朝，香氣是貴族日常生活的一環，香木的價值則能彰顯身分。《源氏物語》中可讀到「丁子染的深褐色」或「香染扇」這樣的描寫：後半部的〈宇治十帖〉描述了分別象徵陰與陽的兩位皇子的淒美戀愛故事，故事中可見「匂宮皇子」因為相當介意「薰皇子」的存在，於是身穿昂貴的香染和服，同時相當講究讓薰染衣服時使用的香，展現出強烈的競爭意識。眾多與「香」有關的色名即誕生自充滿豐富色彩以及芳香優雅的平安王朝。

C0 M5 Y50 K10
R240 G225 B141
#F0E18D

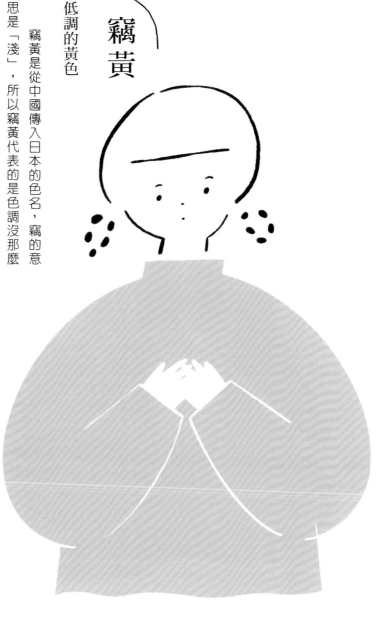

竊黃

低調的黃色

竊黃是從中國傳入日本的色名，竊的意思是「淺」，所以竊黃代表的是色調沒那麼強烈的淺黃色。

自古以來，中國視黃色為最高貴的顏色。這個色名或許蘊涵著竊取這種貴重顏色，調整成庶民也能穿著的淺黃色之意。

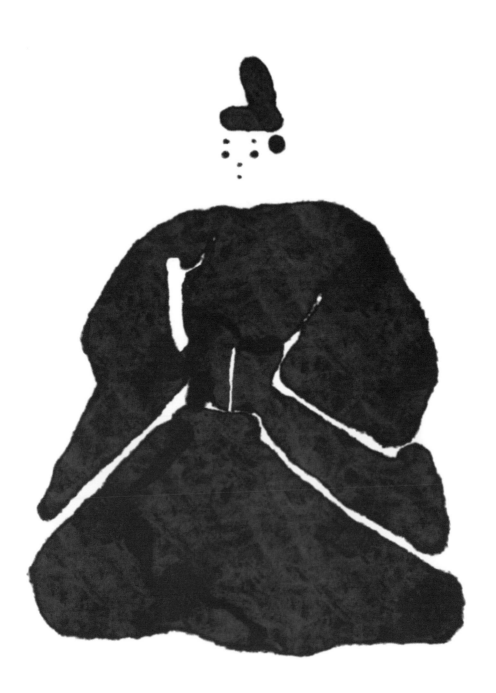

C15 M0 Y30 K80
R77 G81 B65
#4D5141

鈍色

如墨般的灰色

鈍色是指在淺色墨汁染成的顏色中加入鴨跖草花瓣般的藍花顏色，變成具有藍色調的灰色。不過，鈍色的定義並不嚴格，泛指所有深淺度不一的灰色。

鈍色在平安時代是朝廷士族用於喪服的顏色，因此被視為不吉利的顏色。鈍色表示哀悼之意，當親屬血緣關係越近，喪服的顏色就越深。就習俗上來說，親人的往生越是悲傷，喪服的顏色會越接近黑色。在古代碰上妻子逝世時，丈夫必須身著喪服三個月，反之丈夫逝世的妻子，則須服喪一整年。

《源氏物語》中，有光源氏在其正室「葵上」過世後身著鈍色衣服的描述。

同一書中也寫到在藤壺出家後，光源氏前往造訪她的場景，記載到「竹簾外緣與屏風為青鈍色1，物品間若隱若現的淺鈍色、亮黃色的袖口，在在顯得清新，典雅嫻靜，素樸高尚」，所敘述的內容是將生活用品都染成鈍色的出家人生活。另外，《源氏物語》也以「形見色」來表示鈍色。

C20 M20 Y20 K85
R62 G55 B54
#3E3736

形見色

鈍色的別名，表示喪服顏色，曾出現於《源氏物語》中2。

1 帶有藍色調的暗灰色，是鈍色的衍伸色。
2 日文「形見」有「遺物」的意思。

C20 M0 Y12 K0
R213 G235 B231
#D5EBE7

秘色

禁忌的顏色

秘色原指中國唐代晚期在浙江省的越州窯生產的青瓷顏色。這種青瓷僅限王公貴族使用，因此稱為「秘色青瓷」。另有一說指出，因這種帶有透明感的青瓷燒製技術不詳，因而被稱為「秘色」。

秘色在平安時代傳入日本，因為顏色美麗隨即大受歡迎，關於表示衣服表裡兩面顏色搭配的詞語「重色目 1」，有文獻記載到「秋季薄襖 2 內裏採用秘色」。此後，秘色在江戶時代後期及昭和時代前期也屢屢躍身為流行色，為時代增添了色彩。

1 指平安時代以後，貴族階級服飾的表裡顏色搭配，或穿著多層衣物時的顏色搭配。
2 指沒有花紋的薄狩衣（狩衣為日本平安時代貴族的便衣，也是武士的禮服，原為打獵時穿的運動服裝，為了方便活動，袖子與衣服的本體未完全縫合。）

C30 M60 Y0 K90
R45 G4 B37
#2D0425

至極色

至高無上的深紫色

「至極」在日文中具有以下多種意思：①地位最高、無人出其右。②最後抵達的場所。③最終下的決定。④各自無可退讓的底線。

而所謂至極色，在日本是從推古天皇以來用於宮廷位階最高者的服色。在聖德太子於六〇三年制定「冠位十二階[1]」以後，宮廷便開始以顏色來區別身分，其中位階在三位以上的身分高貴者穿著深紫色衣服，深紫色也因而被稱作是「至極色」。

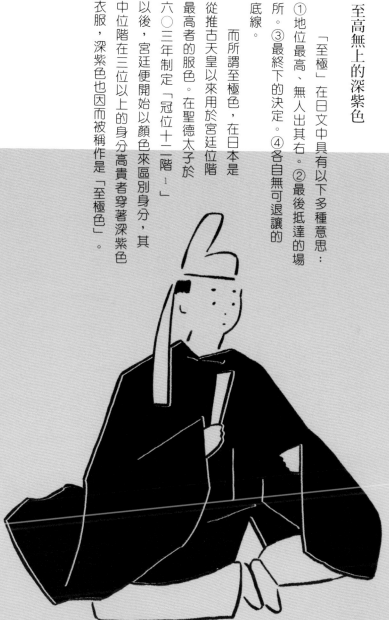

1 為日本古代官制，具體內容以德、仁、禮、信、義、智為基準劃分出十二級官銜，並以紫、青、赤、黃、白、黑六種顏色的冠帽來區分官位的高低。

C30 M0 Y60 K80
R64 G76 B37
#404C25

藍海松茶

戀人互望的時髦顏色

「海松」是生長於海岸淺灘的一種海藻，呈現為暗黃綠色，而藍海松茶指的則是前述顏色再加入藍色後、呈現出帶藍色調的暗黃綠色。海松色也曾出現於《萬葉集》中，自古以來用於染色，是鎌倉及室町時代武士穿著的衣物顏色。

不過進入江戶時代以後，講究美感意識的潮流風行，比藍色調更為強烈的「藍海松茶」於享保年間1以後，在花街柳巷中被視為時髦的顏色。

「藍海松」的日文音同「相見」，是以「戀人相視」這樣的意思為人熟知的歇後語2。

1. 江戶時代的年號，為一七一六年到一七三六年的期間。
2. 藍海松的日文讀音為「あいみる」（aimiru），音同「相見る」，後者日文有男女兩情相悅、相互凝視之意。

C42 M50 Y10 K5
R157 G131 B172
#9D83AC

半色

自古以來廣受歡迎的人氣顏色

半色也寫作「端色」，指既非專屬身分高貴者使用、呈現為深紫色的至極色（第37頁），也非不限使用身分的「許色」淺紫，而是深淺居中的紫色。半色比中紫[1]要淺一些，但比淺紫來得深。

在《延喜式》這部古代律令典籍中曾記載到，若要染出深紫，染料紫草根需用到三十片，淺紫則使用五片，而半色則未明訂出染料用量，是不上不下的顏色。關於半色的名稱由來雖眾說紛紜，不過據說就是出於這個典故而稱為「半色[2]」。

1 日本傳統色名之一，為帶藍色調的深紫色。
2 「不上不下」的日文寫作「中途半端」，因此衍伸出「半色」的名稱。

C69 M73 Y78 K0
R106 G85 B72
#6A5548

燻色

煙燻後的成熟顏色

「燻」有煙燻的意思，而燻色是指將稻草、樹枝、硫磺等加熱煙燻，刻意讓金銀色的閃亮感失色的顏色，又或是染製皮革的顏色。成書於江戶時代前期，介紹讀者如何穿梭花街柳巷的著作《色道大鏡》中曾介紹到這個顏色，敘述道：「皮相之燻色無損格調。」

Night Green 午夜綠

煤氣燈下也顯動人的綠

午夜綠指的是在一八六六年從煤焦油提煉出的化學染料，在此之前，所有綠色在煤氣燈的照射下都顯得黯淡，唯有這個染料能讓綠色清楚顯色，因而得名午夜綠。只是這個染料被利用的時間相當短，到了一八九九年，時代的風向便轉向至其他染料。

C68 M10 Y100 K0
R85 G168 B51
#55A833

C2 M1 Y0 K6
R242 G244 B245
#F2F4F5

蜘蛛網灰

中國的蜘蛛網色

蜘蛛網灰在現代鮮為人知，是中國古代的色名。正如色名所示，蜘蛛網灰是指由蜘蛛細絲編織而成的蜘蛛網顏色。

太陽之血

自印加帝國冶金術誕生的顏色

「太陽之血」與「月之淚」這兩個從古代印加帝國流傳下來的詞語，分別象徵金色與銀色。

建立印加帝國的克丘亞人擅長黃金工藝，他們運用冶金術製造出貴金屬，其絕大多數都被用於彰顯政治實力、社會地位或帶有宗教意涵。對克丘亞人而言，金與銀除了是現世與來世的權力象徵，甚至說「貴金屬的顏色象徵著人類的價值」也不為過。對於印加民族而言，金屬的價值不在於其硬度或

月之淚

銳利度，而在於其耀眼的顏色上。換言之，金銀兩色在印加是「至高無上的顏色」。

由於印加帝國的人民信仰太陽神，因此他們相信國王是太陽之子，而月亮則是太陽的妻子。據說在當時祭神的神殿中，安置有耀眼的擬人化金色太陽像和巨大的金色圓盤，以及擬人化的銀色月亮像。

水色的沿革

中世紀法蘭西有著 Blanc d'eau（水白色）以及 Vert d'eau（水綠色）這樣的色名，可見水在他們的心目中呈現為白及綠色。

十五世紀，侍奉亞拉岡國王的紋章官希西爾，曾針對紋章的基本顏色及其意涵，撰寫了《色彩的紋章》一書。在書中可見以下這段的描述。

「白色是月亮、星斗、雲、雨、水、冰、雪及其他自然現象的顏色。」

透過這段描述，可以理解到中世紀人們認為與水有關的所有物質都是白色的，就連眼淚的顏色也是白的。

對當時的人而言，紋章的顏色在生活中具有重要地位，而在紋章的色彩規章中，銀色僅次於占首位的金色，白色便是銀色的替代色，也代表水色。

隨著時代演進，表示水色從白色轉化成綠色，又從綠色再演變為藍色。據說是因為十五世紀至十六世紀這段期間海洋貿易特別盛行，必須在海圖中繪入各種相關事項，因而將用來表示海洋的綠色改為藍色。

第 2 章　詭異的名字

C25 M96 Y85 K5
R187 G38 B45
#BB262D

Blood Red

血紅

最古老的色名之一

人類對於「紅色」這個顏色的概念，最初應是透過血液而建立的。在歐洲的語系裡，許多語言中表示紅色的字源，都是來自帶有「血」含義的詞語。血紅是不帶藍色調或黃色調的純粹紅色，宛如古希臘羅馬神話中的美之女神維納斯的血液般美麗顏色。

法文中有一個代表相同顏色、名為「Rouge de sang」（血紅）的色名。日本傳統色中也有稱為「血紅色」的色名，不過這個顏色和此處所介紹的血紅及 rouge de sang 相較之下更偏朱紅，是恰似鮮血般的紅色。

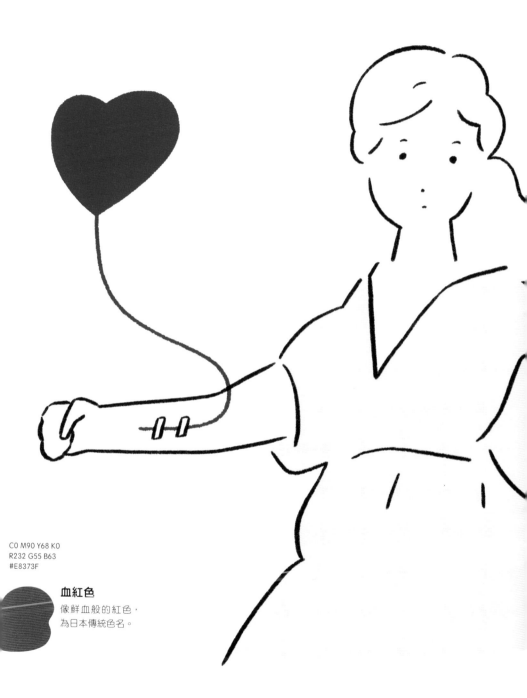

CO M90 Y68 K0
R232 G55 B63
#E8373F

血紅色
像鮮血般的紅色，
為日本傳統色名。

C65 M70 Y59 K34
R86 G66 B71
#564247

血色

Sanguigna

墜落凡間的天使
蓓德麗采的衣裳顏色

血色在中世紀義大利是相當重要的一個顏色，這顏色恰似將紫與黑混色而成，在色調上近乎黑色，但也有一說認為這是鮮血的顏色。

詩人但丁在八歲時遇見一位名為蓓德麗朵的女孩，被她充滿神祕感的美貌打動、難以忘懷。九年後，但丁與亭亭玉立的蓓德麗

朵重逢，召喚出他內心初次墜落情網的感動，於是開始創作詩歌。然而在兩人重逢的七年後，優雅美麗的蓓德麗朵以二十五歲芳齡逝世，但丁為了平撫內心的哀傷，於是創作了《新生》（*La Vita Nuova*）這部詩集，通篇充滿了詩人但丁對蓓德麗朵的滿腔愛意。

在但丁筆下，無論是與蓓德麗朵初識的當下、兩人重逢後的夢境，以及蓓德麗朵死後為了阻止但丁移情他人而出現的幻影，都是

以兩人年幼初識時的蓓德麗采身影出現，而這身影身穿的便是血色衣服。這些都是相當重要的場景。

蓓德麗采的血色衣服被視為「慈愛」的象徵，也因為但丁使用了諸如至高無上、奇蹟、帶來幸運、最高貴、神聖等最大的讚美，儼然將她神格化，因此據說這個顏色也讓人聯想到替世人贖罪而不惜自己流「血」的耶穌基督。

Oxblood

牛血色

誕生於肉食文化的公牛血色

像公牛血一樣帶有黃色調的深紅牛血色，此色名出現於一七○○年代初期。在距今超過一萬年以前的西班牙洞窟壁畫就有描繪野牛，可見牛隻與人類之間有久遠的歷史淵源。

自古以來不僅僅牛肉與內臟，包括牛乳、牛血、牛骨及牛皮，甚至是牛糞，人類全都拿來享受與利用，因此牛血色可說是人們相當熟悉的顏色及色名。

十八世紀初期，西方人見到中國景德鎮郎窯所開發出含銅的深紅色瓷器時，將其顏色比喻為牛血，以「oxblood」（英文）、「sang de boeuf」（法文）來形容。而

oxblood 在現代除了是紅珊瑚中顏色特別深的「阿卡紅珊瑚」的別名，也是皮革製品、唇膏、指甲彩繪、塗料顏色等的色名。

牛心色
Oxheart

「牛心色是一九二○年代由歐美織品業人士命名的色名，呈現出微暗的紅色。血淋淋的內臟顏色之所以能成為服飾界的色名，與歐美的肉食文化不無關係。

C0 M14 Y68 K0
R255 G222 B99
#FFDE63

牛膽汁色

Oxgall

公牛膽汁的顏色

牛膽汁色是一六○○年左右就開始使用的古老色名，是公牛膽汁般的淺黃色或淺咖啡色，藝術家和畫家會用來作為水彩顏料的調和液。以牛膽汁為主要成分的調和液，有強化水彩顏料吸附紙張的功效，現今依舊使用在渲染或濕畫法等技法上。

牛血紅

恰似牛血般的釉藥

中國自清朝以降，接二連三創造出新釉色的釉藥，尤其是象徵漢民族的紅色釉藥開發出了相當多種，其中在康熙年間於郎窯研發出的釉藥，因像牛血顏色般帶黑色調，而被稱為牛血紅，在歐洲大受好評。

C0 M90 Y68 K50
R146 G24 B32
#921820

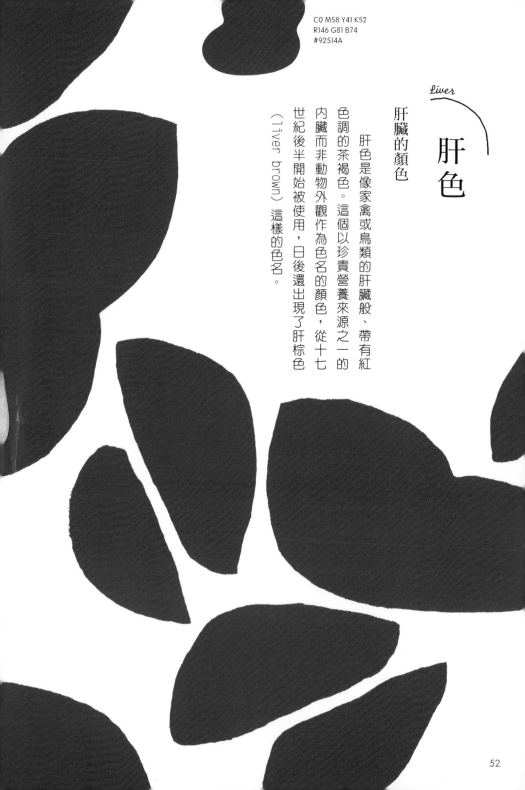

C0 M58 Y41 K52
R146 G81 B74
#92514A

Liver

肝色

肝臟的顏色

肝色是像家禽或鳥類的肝臟般、帶有紅色調的茶褐色。這個以珍貴營養來源之一的內臟而非動物外觀作為色名的顏色，從十七世紀後半開始被使用，日後還出現了肝棕色（liver brown）這樣的色名。

C53 M25 Y50 K0
R180 G180 B137
#B4B489

Livide

灰黃色

生病時黯淡無光的臉色

Livide 為法文，意味著鉛色、蒼白、土色，是身體狀況不佳時的臉色或碰撞傷後浮現在皮膚上的暗黃綠色，在英語中則稱為 sallow。

不過，日本卻是用「青白」來形容人生病時的臉色，這是為什麼呢？理由在於形成血液顏色的血紅素與氧結合時會呈現紅色，但生病時因為血液循環不佳，全身血液的含氧量不足，使血紅素呈現暗紅色，而這樣的顏色透過皮膚較薄的臉部顯現出來時，看起來像是青色。

不過，對於這種現象，在不同國家對於臉色不佳的認知以及形容各異其趣，有白色、黃綠色、綠色、黃色、淺橘色、灰色等五花

八門的形容。這是因為血液透過不同顏色肌膚而顯示的顏色有所差別之故，具體而微展現出區域以及文化差異的各國民情。

C0 M43 Y31 K0
R244 G170 B157
#F4AA9D

拘留室粉紅

出人意表的解決方案

拘留室（drunk tank）是暫時拘留醉漢的房間，就是所謂的「老虎圈1」。而拘留室粉紅指的是因具有讓爛醉如泥的躁動醉漢冷靜下來的效果，而塗於拘留室內、具話題性的粉紅色。

一九七〇年代末期，亞歷山大·蕭斯（Alexander Schauss）博士在美國發表一項有關色彩心理學與生理反應的實驗結果，指出「在一定的時間內注視特定面積的粉紅色後，身體將會暫時使不上力」。根據這項研究結果，海軍的更生中途之家，將新來的暴躁藥物成癮者放到刷成粉紅色的單人房，並在十五分鐘後發現實驗對象安靜下來、攻擊性減退，而且在往後數個月內都未出現暴力

1 老虎圈的日文漢字寫作「虎箱」，為指稱拘留室的特有形容詞。

舉動。負責該機構的兩位海軍司令官的名字便被用於色名上，成為「貝克米勒粉紅」色名的由來，而這個顏色此後也開始塗刷在美國各式各樣拘禁機關的單人房與拘留所中。

專門用來拘留醉漢的拘留室也不例外，因而開始稱之為「拘留室粉紅」。

除此之外，巴士公司為了防範車內暴力行為，於是將座椅顏色都改為拘留室粉紅；美式足球賽上也曾發生過參賽球隊為了讓敵隊喪失戰鬥精神，於是將對方使用的置物櫃都漆成拘留室粉紅的事件（這樣的行為沒過多久就遭到禁止），在社會上各式各樣的場景中也能見到這個顏色。雖然在一九九○年後，有部分學者指出這一連串的效果其實和顏色帶來的影響關係不大，不過拘留室粉紅依舊穩坐大眾文化定論的寶座，伴隨著具體實例廣為人知。

C84 M0 Y89 K0
R0 G165 B80
#00A550

膽礬色

讓人驚嚇到無語的顏色

膽礬色是帶綠色調的藍色，硫酸銅結晶的顏色，而膽礬這種礦物的結晶則做為顏料或釉藥使用。

古時候，人們在發現赤銅色的礦物溶於水後呈現出美麗的藍色時，想必是相當吃驚的吧。也因這種青藍色被拿來比喻為人在吃驚或目睹可怕事物時發青的臉色，所以就稱為「膽礬色」。

歌舞伎中的著名戲碼《迷雲色鳴神》（俗稱「鳴神」）的結尾處就曾出現膽礬色，鳴神上人在被美女雲之絕間姬迷得神魂顛倒、破了戒律時有著以下的對白。

「上人您被方才那位女子迷昏頭了。」

「她逃之夭夭後我打探一番才得知，她是宮中名為雲之絕間的首席女官，奉命來此。」「為的就是來誘惑你的。」「不只把你迷得團團轉，還要讓雷聲響起[1]。」

「眾人都嚇得面露膽礬色呢。」

1 《迷雲色鳴神》描述高僧鳴神上人因對朝廷心懷怨恨，於是封住負責降雨的龍神。朝廷為了打破乾旱的困境，派天下第一美女雲之絕間姬色誘鳴神上人，好讓天空順利下雨。

骷髏頭

Calavera

亡靈節的繽紛色彩

墨西哥傳統節慶——亡靈節，其最大象徵即以金盞花的鮮豔橘色、洋紅色、黃色及青色為主的繽紛骷髏頭，這幾種顏色深具墨西哥風格，給人極為強烈的印象。

亡靈節的目的在於迎接祖先的靈魂，每年會以十一月一日為中心盛大舉辦兩天。亡靈節是奠基於墨西哥特殊生死觀的節日，也是深化家族關係的重要慶典。在節慶上墨西哥人為了避免祖先的亡靈迷路，會拿香味濃郁的金盞花來裝飾祭壇或墳墓，並供奉往生者生前愛吃的食物：五顏六色的骷髏人形與擺飾則讓街頭顯得熱鬧。然而為了避免死者在回來後也將生者一併帶走，人們會在以砂糖製成的「糖骷髏」甜點上寫上名字做為自己的分身。「骷髏頭」一詞雖然不是色名，但做為妝點亡靈節的色彩卻深植人心。

C100 M0 Y0 K0
R0 G160 B233
#00A0E9

C0 M13 Y100 K0
R255 G220 B0
#FFDC00

C0 M100 Y0 K0
R228 G0 B127
#E4007F

C0 M52 Y100 K0
R242 G147 B0
#F29300

C0 M35 Y70 K80
R88 G60 B8
#583C08

空五倍子色

用於染黑齒的植物顏色

日本傳統化妝中的三色分別是黑齒的黑、白粉[1]的白，以及口紅的紅。關於染黑齒的顏料製法眾說紛紜，似乎不只一種，但一般來說是使用名為五倍子的植物粉末與鐵汁（將鐵浸泡於水或酒後氧化的液體）製成的。只要不斷重複在牙齒塗上鐵汁和五倍子粉，就能將牙齒染黑。

所謂的五倍子指的是植物組織增生的「蟲癭」，蟲癭是小蟲子寄生於鹽膚木上形成的突起物，由於其大小在成長後可達好幾倍大之故，因此稱為五倍子，也因為五倍子蟲癭是中空的，合在一起就叫做「空五倍子」。由於五倍子含有豐富的單寧，以鐵做為媒染劑就會變黑，自古以來即用於喪服上的黑色

染料。此外，空五倍子也有止血及抗菌消炎的藥效，所以對古人來說，染黑齒的背後也具有預防蛀牙及牙周病的意涵在。

雖然染黑齒源起於何處已不可考，但其歷史卻是相當悠久。目前已知在平安時代以後，高官貴族的男女性會染黑齒以示成年。而在武士當權的時代，染黑齒則代表武士在赴沙場前已有必死決心、要死得光榮的象徵；到了江戶時代則演化為已婚女性的生活樂趣，成為一種慣習。

不過，進入明治時代以後，日本政府積極推動近代化，便對染黑齒下達禁令。

1 為了讓膚色顯白而在化妝時使用的白色粉末。日本古代用米或粟米的粉末讓膚色顯白，日後自中國傳入鉛白，一直到一九三〇年代左右都持續使用鉛白做為化妝用白粉。

C80 M0 Y88 K0
R0 G168 B81
#00A851

Poison Green

毒綠色

致命毒藥的顏色

毒綠色是恰似珠寶祖母綠的鮮豔綠色。

在日本，綠色給人的是樹木或交通安全的印象，但在西方世界，綠色卻是讓人聯想到毒藥或死者臉色等令人毛骨悚然的印象。

十八世紀末期，合成染料中出現了耀眼又美麗的綠色，這種顏色在當時大受西方人歡迎，被應用於客廳的壁紙、布料、蠟燭、醫療用藥上。只不過這樣的綠色卻含有可能致死的駭人的砷。具有毒性的乾燥砷會在空氣中浮游，當溼度變高時，會散發出更多的毒素。一位懷疑其毒性的醫生雖曾敲響警鐘，但這種危險的綠色依舊被持續使用，結果導

致許多人受害。砷足以奪人性命這一點，一直要到十九世紀末期以後才被證實，綠色染料中的有害物質也才被加以去除。

另外，當推理小說的書名中出現「綠」這樣的字眼，即暗示著毒藥。

Poison Yellow

毒黃色

自古以來的毒藥顏色

鮮豔的黃色顏料中含有諸多像是砷或鉛等毒素，所以別名為毒黃色。礦物中的雌黃（或石黃）便是其中最具代表性的存在。

C0 M25 Y79 K0
R251 G201 B65
#FBC941

C0 M22 Y84 K15
R227 G186 B43
#E3BA2B

Indian Yellow

印度黃

充滿謎團的黃色顏料

印度黃製造於十五世紀的印度，在西方世界截至二十世紀初一直把它當做水性或油性顏料使用，但其製造方法長年以來不詳。

現在讓我們來揭曉謎底，這個顏料其實是從只以芒果葉為飼料的母牛尿中提煉出來的。製作方法是將集中於小壺中的尿液用火加熱熬煮並過濾，再將沉澱物加以聚合並用手捏成圓球狀，曬乾後拿到市場販售。但因為只讓母牛食用芒果葉有損其身體健康，基於愛護動物的精神，印度黃的生產遭到禁止。

現在雖然使用相同的色名，實際上已被合成有機顏料所取代。

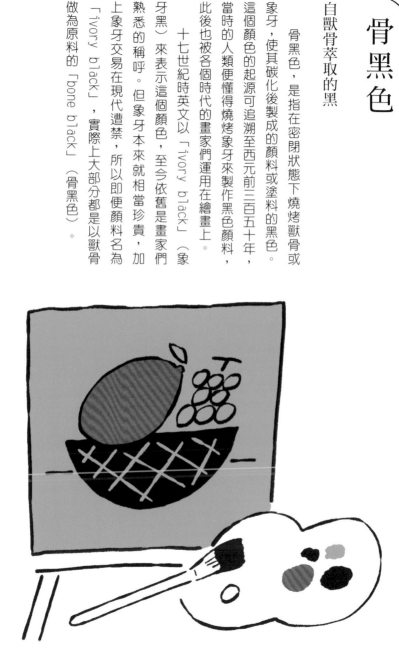

C22 M30 Y20 K96
R21 G16 B17
#151011

Bone Black

骨黑色

自獸骨萃取的黑

骨黑色，是指在密閉狀態下燒烤獸骨或象牙，使其碳化後製成的顏料或塗料的黑色。這個顏色的起源可追溯至西元前三百五十年，當時的人類便懂得燒烤象牙來製作黑色顏料，此後也被各個時代的畫家們運用在繪畫上。

十七世紀時英文以「ivory black」（象牙黑）來表示這個顏色，至今依舊是畫家們熟悉的稱呼。但象牙本來就相當珍貴，加上象牙交易在現代遭禁，所以即便顏料名為「ivory black」，實際上大部分都是以獸骨做為原料的「bone black」（骨黑色）。

迷幻色

Psychedelic color

炫目的五彩萬花筒

一九六〇年代的美國社會，在出於反抗且抗拒既有秩序、道德、價值觀的心理影響下，年輕人之間盛行著一種追求幻覺的表達方式，並透過這種表達方式來獲得自我陶醉與解脫感。而「迷幻色」指的是，將服用名為LSD的迷幻藥後產生的幻覺與陶醉感加以視覺化，配色上大量使用搶眼的原色或螢光色。而將幻覺透過顏色、形狀、聲音、光線等手段來重現的設計、影像、音樂等，即所謂的「迷幻藝術」，其影響甚至衝擊到了時尚界與風俗習慣，更在一九六〇年代後半擴大為全球性的流行。

迷幻色的特色是應用於沒有既定形狀的設計上且充滿刺激性。抽象圖樣與充滿幻想的印花圖案被原色、極鮮豔的顏色或螢光色填滿，深具原創性且奇特的色彩感令人印象深刻。彼得・馬克斯（Peter Max）的平面藝術創作、披頭四的動畫電影《黃色潛水艇》（Yellow Submarine）、橫尾忠則的海報、Emilio Pucci 的印花圖案等都是典型的例子。

但進入一九七〇年代後，節能與崇尚自然的意識抬頭，迷幻藝術調性的熱潮退去，流行色也轉移為自然色與大地色。

C1 M2 Y81 K0
R255 G240 B59
#FFF03B

C78 M20 Y0 K0
R0 G154 B218
#009ADA

C0 M52 Y100 K0
R242 G147 B0
#F29300

C50 M89 Y3 K0
R146 G52 B140
#92348C

C46 M0 Y92 K0
R154 G200 B53
#9AC835

C1 M85 Y5 K0
R230 G66 B141
#E6428D

C56 M65 Y80 K15
R122 G91 B62
#7A5B3E

Merde d'oie

鵝糞色

遭人嫌棄的顏色

在歐洲，鵝和雞並列為人類最早飼養的家禽。鵝糞色指的是像鵝糞一般的黃色系咖啡色，是自一六○○年代末期就出現於法語中的色名「merde d'oie」（鵝糞）。這個色名在歐洲（尤其是法國）長期以來都是惹人嫌的顏色代名詞。

像在芥末黃中加入綠色的暗黃色和黃褐色，在中世紀的紋章規章中，被認定為「所有顏色中最醜又最髒的色彩」，一直以來都是最被眾人嫌棄的顏色。撇開一七五一年路易十六的哥哥誕生時，這個顏色被戲稱為「皇太子殿下的黃便」而在宮廷內流行過一陣子不說，在長達好幾個世紀，這種色調始終慘遭嫌惡且讓人感到不舒服。

但在一八○○年代中期，駐留於印度的英國軍隊將卡其色（土色）用於制服上，日後其他各國也紛紛跟進採用卡其色，才終於讓黃褐色開始在歐洲社會有機會出頭天。此外，由於越戰結束後反戰與崇尚自然的意識抬頭，軍裝風及叢林風時尚在一九七○年代大受歡迎，綠色系的卡其色也因而一度成為流行色。

雖然現代人心中還殘留著這個顏色禁忌普遍來說已經式微，也許法國人心中還殘留著這個顏色讓人感到不對勁或品味不佳的想法，但對亞洲或非洲等其他地域的人來說，他們心中並沒有這種感覺。這樣的色名，讓人再一次體認到顏色的價值觀與文化及風土是息息相關的。

CO M68 Y90 K10
R222 G106 B28
#DE6A1C

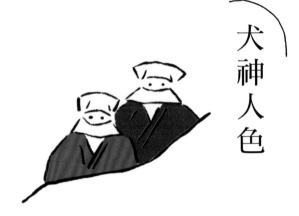

犬神人色

1 古時候日本人認為死亡會傳染，清除死穢的概念便是對參加喪禮的人撒鹽，藉此驅趕穢氣。
2 日本鎌倉時代的僧侶，為淨土真宗的開宗聖人。
3 指將未成熟的澀柿子榨汁後再發酵的萃取液，液體呈現半透明的紅褐色，含大量單寧酸。

低階神官衣裳的柿子色

犬神人指的是從日本中世到近世的神社階級裡位處最下層的族群。在過去，犬神人平常以沿街販賣弓弦維生，也是隸屬於神社的一分子。作為最低階的神職人員，他們主要擔負的工作是打掃神社的管轄地、消除天皇的死穢[1]、搬運屍體、清潔屎尿以及神社的清掃。

而犬神人身著柿子色衣裳的身影常見於各種歷史繪畫中。比如，描繪京都市井樣貌的屏風《洛中洛外圖》以及描繪親鸞聖人[2]生平的《親鸞繪傳》。柿子色是將柿澀[3]塗在麻布上染色而成，也是犬神人的正字標記。

日本中世的「七十一番職人歌合[4]」中提及的犬神人除了穿著柿子色的衣服，還會掛上面罩遮住臉並戴上名為山笠的帽子。山伏[5]、乞丐及罹患漢生病的人也是相同的打扮穿著，可見柿子色在中世是屬於社會弱勢者的顏色。

不過犬神人還是有亮眼的一面，在展現京都夏日風采的祇園祭上，為遊行隊伍打頭陣的便是負責清潔道路的犬神人。犬神人當中以隸屬祇園神社的犬神人特別有名，據說每逢戰亂他們會和武士一樣被派上戰場。

4 歌合是將歌人分為左右兩組，一對一輪流創作和歌，再以創作內容優劣分出高下。「七十一番職人歌合」成立於室町時代，是日本中世後期以各行各業為創作題材所舉辦的最大型歌合。
5 指在山中修行的修行人，他們信仰的是山岳信仰宗教「修驗道」。

C98 M84 Y0 K0
R5 G58 B149
#053A95

國際克萊因藍

藝術家心中理想的藍色

伊夫·克萊因（Yves Klein，1928-1962）是法國藝術家，同時他也相當親日，更是柔道有段位者。克萊因在屢屢造訪日本後，開始創作單色的繪畫作品，他將「藍色」視為所有顏色中最神聖、純淨的顏色，發表了將藍色塗滿整片畫布的「單色畫」。接著他舉辦了「虛空」展，四處發送藍色的展覽簡介，觀眾雖然在進入展覽會場前可以看到幾件藍色作品，但展覽會場中卻是一片空無，這樣的藝術呈現在當時飽受許多人的批評。

在一九六〇年，克萊因以自己所使用的藍色比黃金更有價值為由申請專利，並自己命名為「國際克萊因藍」（International Klein Blue，簡稱「IKB」），成功獲取專利。接著，克萊因倡言藍色是所有顏色中最為非物質的顏色、能提升人類精神，發表了在裸體模特兒身上噴上藍色顏料的《人體測量》。《人體測量》乍看之下是以類似製作魚拓的手法將藍色顏料噴到人體上，再將噴好的痕跡印在牆壁或是地板上的藝術作品，但根據克萊因本人的說法，這一系列作品是他在造訪日本期間參觀原爆展時獲得靈感的，這番發言也引發了軒然大波。而克萊因這樣的行為被義大利導演雅科佩蒂（Gualtiero Jacopetti）放入電影《世界殘酷祕史》中，據說克萊因在這部電影的試映會上大受刺激，導致心臟病發，過了幾天便撒手人寰。

C0 M38 Y38 K70
R111 G77 B62
#6F4D3E

木乃伊棕

Mummy Brown

木乃伊磨碎後形成的顏料

木乃伊棕是顏料名稱，呈現出泥土被烘烤過的顏色，是相當暗的棕色。在眾多的顏料中，木乃伊棕或許堪稱最為駭人的顏料。

因為木乃伊棕是將古埃及的木乃伊磨碎後做為原料，在十六世紀到十七世紀，是西方畫家特別偏好的顏料。這個顏料的材料是古埃及人或是貓科動物的木乃伊骨與肉、繃帶，以及松脂、沒藥（製作木乃伊時被用於防腐劑中的橡膠樹脂）等，將這些材料在磨碎後當作顏料使用。當時的畫家相信加入這些材料能提升顏料的透明度，具有使畫面更為明亮的效果。有則軼聞曾提到十六世紀一位英國旅行家在造訪巨大墳地於屍體間穿梭時，硬是扯下屍體的各個部位，將頭、手腳

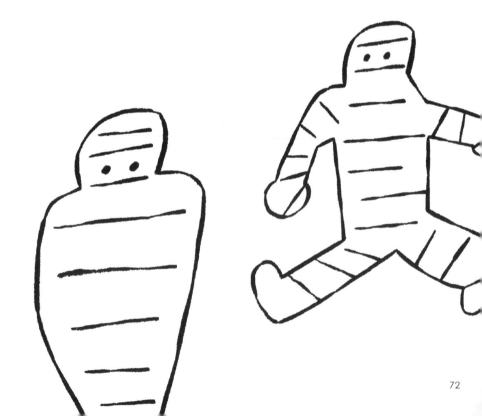

帶回國內加以展示。

而木乃伊除了被用在顏料上，同時藥劑師也拿來做為醫療用藥。然而到了十八至十九世紀，人們發現這個被大量使用的顏料有導致畫作裂開的缺點，也因為越來越多人知曉製作此種顏料的真相，開始為人所嫌棄，最後就慢慢銷聲匿跡了。前拉斐爾派畫家伯恩－瓊斯（Sir Edward Coley Burne-Jones）也是其中一人，據說他在得知這個顏料的真正來源後，便默默地將它埋進院子裡。

C50 M86 Y100 K23
R126 G54 B31
#7E361F

Puce

蚤色

十八世紀法蘭西的流行色

意為跳蚤的「puce」是早在十四世紀的歐洲就開始使用的歷史悠久色名，而蚤色所指的是吸飽血後的跳蚤腹部表皮的暗紅褐色，這個色名也讓人窺知對於當時的西方人來說，跳蚤是生活中相當稀鬆平常的存在。

「洗手」、「洗澡」、「清潔」等衛生觀念都是在十九世紀以後才發展出來的概念。

在十八世紀的法蘭西貴族社會中，當白色、粉紅色、堇紫色褪流行之後，繼而崛起的顏色便是蚤色。德國著名的風俗學者愛德華．福克斯（Eduard Fuchs）在《風俗的歷史》

一書中有這麼一段記載：「有一陣子蚤色廣受歡迎，這個顏色有著相當細微的深淺變化，在名稱上細分為蚤頭、蚤腹、蚤背、蚤腿，甚至是罹患乳腺炎時的蚤色。」幾種實際上根本就難以區分的顏色，透過「蚤」這個字眼分類得相當精細，一時大為風行。

怪誕色

Grotesque

讓人跌破眼鏡的配色

「怪誕」（grotesque）一詞原本是表示古怪的、噁心的、恐怖的、醜陋的等意思的形容詞。但以顏色來說，怪誕色指的是以黑色為主，搭配上灰、紅之類的配色。當某種配色讓人覺得意外而使人感到不舒服、心生厭惡，就稱作是怪誕色（grotesque）。

Grotesque 這個詞的起源可追溯到惡名昭彰的羅馬皇帝尼祿所打造出的黃金宮壁畫。在黃金宮的白色壁面上以雅致的金色與綠色描繪出人類幻化為植物，或是從植物生出植物人類的樣貌，這些圖像被統稱為「穴怪圖案」（grotesque pattern），在意涵上有異

於今日。十六世紀初時，文藝復興的代表畫家拉斐爾便採用了這樣的圖案，將其相當雅致地呈現於梵蒂岡宮的涼廊（loggia）壁面裝飾上，這種出色的穴怪圖案此後便在歐洲各地流傳開來。

不過，穴怪圖案一直要到近代以後才開始給人「怪誕的印象」。基督教中以古怪姿態現身的惡魔（撒旦）形象用 grotesque 來加以形容，尤其是在藝術創作領域中，當怪誕的怪物出場後，場面或人物顯得駭人時，更會以 grotesque 來形容；雨果的《鐘樓怪人》和卡斯頓·勒胡的《歌劇魅影》便是最具代表性的作品。

CO M90 Y90 K65
R116 G10 B0
#740A00

朱殷

泛黑的血色

殷是西元前十七世紀到前十一世紀實際存在於古代中國的國家,雖然這個國家與朱紅色之間的關聯已不可考,不過「朱殷」指的是血液在時間流逝下變黑或是表示這種顏色的色名。朱殷是暗紅色。日本首度使用這個色名的記錄出現在室町時代,至今也可在立於源賴朝墓旁的石碑碑文上讀到「偕同家臣一族五百餘人自盡,滿庭染上朱殷之處」這樣的記載,記述當年敗在北条軍手下的三浦一族五百多人在此切腹自盡,讓整片庭園都染上了暗紅色[1]。

1 這段歷史是鎌倉時代中期的鎌倉幕府內亂,當時的掌權者北条氏與握有勢力的武士三浦氏之間的武力衝突,最後三浦氏與其同黨因敗戰而被誅滅,史稱「寶治合戰」。

CO M85 Y64 K5
R226 G69 B69
#E24545

猩猩緋

想像動物的血色

猩猩緋是別名為「猩紅」的色名，而猩猩是指從中國傳入日本、一種類似猴子的想像的動物。這種動物曾在宮崎駿的電影《魔法公主》中登場，在故事中是扮演守護森林的猴子，想必讀者應該也不陌生。猩猩的血被稱為「猩血」，據說和其他動物相比，顏色要得更加鮮紅。紅袍也稱做是「猩袍」，而猩猩緋所展現的顏色是透過胭脂蟲等原料染色而成，是在與南蠻貿易易期間傳入日本。

身為豐臣秀吉的姪子且在關原之戰中背叛西軍的小早川秀秋所穿的陣羽織 1 據說是「猩猩緋羅紗地違鎌文 2 」。

1 源於日本戰國時代，為穿在冑甲上的外衣。
2 這件陣羽織日本政府指定為重要文化財，「羅紗地」意指其材質為羊毛織物，是當時遠從歐洲進口的舶來品，也是相當流行的布料；「違鎌文」則是指陣羽織背面縫有兩把打斜的大鐮刀交叉成十字的大膽圖樣。

詭異顏色的逸聞

接下來介紹雖然未成為色名，但在現代仍被傳述的詭異顏色的故事。

企劃⋯城一夫
撰文⋯色彩設計研究會

加爾默羅會的條紋色

雖然修道士無論在什麼時代都備受民眾尊敬，但同時他們只要犯下微小的錯誤或失敗，就會受到嚴格的處分或是成為撻伐的對象，不斷遭受嘲諷。

加爾默羅會是創建於巴勒斯坦的加爾默耳山的修道會，修道士所穿著的條紋修道服與創始人的傳說有關，不過在十三世紀中期的法蘭西，卻發生一起極具象徵性的事件。賢人路易九世在十字軍東征時曾遭敵軍擄獲，後來獲釋，就在他隨同大批士兵返回法蘭西時，帶回了數名加爾默羅會的修道士。而這些修道士

因身穿條紋外套在法蘭西飽受輕蔑與撻伐。這是因為長期以來法蘭西受到舊約聖經《利未記》的影響，禁止穿著條紋圖案的衣物。

法國的紋章學者米歇爾・帕斯圖羅（Michel Pastoureau）曾提及當時加爾默羅會的修道服基本上偏暗色調，有咖啡色、鹿毛色、灰色、黑色等各種顏色，但外套卻是白色與咖啡色條紋或黑白條紋，成為這段歷史的佐證。

條紋是惡魔的象徵，正如同文藝復興時期的德國畫家

老盧卡斯・克拉納赫（Lucas Cranach der Ältere）畫作中可見一斑，執行死刑的劊子手、罪犯、縱火犯或是被社會驅逐的人所穿著的長襯褲或衣服都是條紋圖案。此外，加爾默羅會的修道士也因和貝居安修會的修女們往來密切而遭到非難，當時還出現了這樣一首詩：

「條紋僧侶
近在貝居安修女身側
鄰人多達一百四十人
只有一門之隔」

拿破崙與綠色

英雄拿破崙（Napoléon Bonaparte，1769-1815）從出身平民一路平步青雲向上爬，以軍人身分從義大利軍總司令官手中拿下義大利，而這場無血革命也將他推向為皇帝之尊。駐紮於義大利期間，拿破崙對於藝術展現出濃厚的興趣，今日法國的國立美術館羅浮宮的收藏品中，有相當大的占比便是在拿破崙的指令下從義大利帶回法國的。

說到拿破崙，就不能不提與他有著深厚淵源的綠色。

拿破崙極為寵愛一位以帝國風格見長的建築師羅伯特・亞當（Robert Adam），而這位羅伯特・亞當經常將綠色用於室內設計中，以致於有個色名甚至就叫做「亞當綠」。

為拿破崙繪製肖像畫的畫家賈克—路易・大衛（Jacques-Louis David）在《拿破崙翻越阿爾卑斯山》這幅畫作中所描繪的便是身穿深綠色軍服、披著紅色斗篷的拿破崙越過阿爾卑斯山隘口的英姿。

拿破崙晚年住所的寢室以及浴室的壁紙顏色都是他所偏愛的綠色，但據說這些壁紙使用的是含有砷的「席勒綠」，有一說指出這個別名「毒綠色」（第60頁）的鮮豔美麗綠色中所含的毒性便是造成拿破崙的死因。

伊莉莎白女王的雪白妝容

中世紀以前，即便是地位崇高的女性也沒有塗抹化妝品的習慣。但在騎士精神成為社會主流價值後，女性開始被要求需表現得「優雅」、「嫻靜」，要成為理想中的貴婦人，就必須符合「雪白」的美的標準。

歐洲各國的霸權於中世紀末期鞏固下來，隨著宮廷生活以及禮儀的普及，貴婦人為了讓自己的肌膚顯得更為雪白，會刻意抽血讓肌膚像貧血一樣的慘白，又或是為了襯托出肌膚的雪白，會用墨筆在表皮血管處塗上淡淡的藍色來增添皮膚的白。

伊莉莎白一世（在位期間1558~1603）是亨利八世與安妮·博林（Anne Boleyn）的二女兒，她在大多數肖像畫中的樣貌都是頂著粉抹得極厚的妝容。

在英國電影《伊莉莎白》中的結尾處，她也是以厚厚的白色妝容現身。

據說伊莉莎白一世在接受加冕時所畫的妝是先用蜂蜜打底，再塗上一層厚厚的、具有毒性的鉛白。伊莉莎白別名為「貞潔女王」（The Virgin Queen），貞潔意味著伊莉莎白女王就像聖母瑪利亞一般，是不受任何外物褻瀆的高貴存在，也因此與「白色」有著極其深厚的聯結。

洛可可的 奇妙色名

洛可可風格的華麗文化藝術盛行於十八世紀法蘭西的路易王朝時代，讓當時的宮廷充滿了細緻的色彩。帶有灰色調的藍和玫瑰色等以絕妙的配色手法組合，展現出無與倫比的魅力。

路易十六的晚年時，相當流行一種接近皇后瑪麗·安東尼的金髮髮色的黃。

而色調比這種黃色還要暗淡的顏色被冠以「皇太子殿下的糞便」、「鵝糞」（第66頁）這種奇妙的色名，民眾也爭相使用這樣的顏色。

巴黎人尤其擅長為流行色取古怪的色名。

本書所介紹的「蚤色」（第74頁）便是具代表性的例子，聽說就連瑪麗·安東尼也曾穿過蚤色的禮服。「精靈大腿」（第18頁）、「修女肚皮」（第20頁）等從中世紀就出現的奇特名稱，也是當時流行的部分色名。

其他幾個奇特的色名像「倫敦的垃圾」、「開朗的末亡人」、「便祕色」、「生病的西班牙人」等，雖然所指稱的是什麼樣的顏色已不可考，應該都是暗黃或暗綠這樣的顏色。

82

第3章 日常生活色

C0 M33 Y100 K4
R243 G181 B0
#F3B500

School Bus Yellow

校車黃

無論何時何地，所有人都能清楚辨識

美國兒童上學時所搭乘的校車是偏橘的深黃色，相信大家都曾經在連續劇或是電影上看過。美國校車所採用的黃色，是鄉村教育專家 F・賽爾博士（Frank W. Cyr）於一九三九年在全美各州的行政長官與巴士製造公司以及塗料公司的協助下，根據首度針對校車制定的全美交通安全標準所決定的，在此安全標準中除了車體功能、尺寸、安全規格以外，車身顏色也受安全標準的限制。

校車黃可讓車身輕易地從遠方或對向車道被注意到，且有助於辨識車身上的黑色文字，在清晨或傍晚、天氣狀況惡劣的情況下也夠搶眼，是以在公共道路上孩童安全為第一考量所採用的顏色。校車黃是從黃色到朱

紅色這一段顏色區塊中雀屏中選，這個顏色至今仍是美國聯邦標準中所規定的「國家校車亮黃」。

總是將「最重要的事莫過於讓移動中和上下車的孩童能一目瞭然」這句話掛在嘴上的賽爾博士，也有「校車之父」的稱譽。

此外，紐約的計程車雖然也以黃色車身廣為人知，但跟校車黃並沒有直接的關係。以汽油為燃料的計程車是在一九一〇年前後開始普及，黃色因為搶眼、容易辨識而被廣泛使用，紐約市中取得牌照的計程車車體顏色也因此定為黃色。

C10 M10 Y55 K0
R236 G223 B135
#ECDF87

蠟黃

Wax Yellow

蜜蜂所賜予的顏色

就所有從動植物萃取出的蠟來說，蠟黃是指像蜜蜂所分泌的蜂蠟一般的淡黃色、淺奶油色。

蜂蠟可用於製作蠟燭、軟膏、保養品、上光等，用途廣泛，歐洲人從古代以來為了獲取蜂蠟便開始養蜂。天主教教會因在進行儀式與祈禱時大量使用蠟燭，據說在中世紀時有為數眾多的小農以蜂蠟納稅。

順帶一提，法語中有一句「猶如蠟黃」的慣用語，是用來形容臉色差到好像重病，面無血色的樣子。

C33 M81 Y59 K45
R121 G47 B54
#792F36

Ambulance

救護車色

從血聯想而來的顏色

救護車色是偏紅紫的暗紅色，有時也用來表示玫瑰色系的咖啡色，但不管代表的是哪個顏色，都不改其色名是由血的聯想而來的事實。救護車色是歐美織品業人士在一九一八年左右開始使用的英語色名，在此十年之前，使用汽油的汽車開始量產，汽車普及於整個社會。於此同時，緊急送醫的方式也從過往的馬車為汽車所取代。救護車這個嶄新的產物吸引了社會大眾的矚目，甚至還成為顏色的名字，可見在當時是很貼近一般市民生活的事物。

C85 M0 Y55 K60
R0 G92 B76
#005C4C

Billiard Green

撞球綠

常伴命運左右的綠色

撞球綠指的是撞球檯上所使用的毛氈材質（毛氈布）的顏色，一種略帶有藍色調的暗綠色，同樣的顏色也常見於麻將檯、賭場賭桌和桌球檯。而撞球綠開始成為色名並廣受歡迎的時間點，可追溯到至今約一百年前。

在中世紀的歐洲，綠色除了是讓人聯想到青春與健康外，同時也是天有不測風雲與危險的象徵。當時歐洲人的生活環境四周環繞著森林，蔥綠的草木在秋天之後變色的現象，讓他們深感好景不常的背後是變化、不穩定和不確定性，提醒了他們人生的盛衰榮枯。而這樣的意象進一步誘發出命運深受偶然影響的聯想，綠色也因而成為和比賽、玩樂、賭博有著深厚淵源的顏色。

十五世紀末的義大利就已經出現採用綠色桌布的賭桌，賭徒爾虞我詐時所用的暗語在法文中稱為「綠色的語言」。隨著時代演進，撲克牌、骰子遊戲、撞球等社交娛樂或賭博，也漸漸在符合其意象的綠色毛氈布上進行。

不過，撞球檯之所以會採用綠色，背後還有「可以看清楚球」、「穩定情緒」、「預防眼睛疲勞」等理由。

C83 M53 Y89 K12
R49 G99 B63
#31633F

酒瓶綠

Bottle Green

葡萄酒瓶的顏色

酒瓶綠這個色名來自綠色的玻璃製酒瓶（通常為葡萄酒瓶）。葡萄酒在古時候並非瓶裝，而是裝在酒桶中運送，要隨身攜帶時，則會裝到皮革製的酒袋中。不過，在十七世紀引進玻璃瓶和軟木塞後，葡萄酒的流通範圍就一舉擴展開來。到了十八世紀末，酒瓶綠也開始用來表示葡萄酒瓶顏色的色名。酒

瓶的綠色具有保護瓶中葡萄酒免於紫外線影響的效果。

歐洲有不少與酒有關的色名，和葡萄酒有關的色名除了有酒紅色、波爾多色、勃艮第色、香檳色以外，還有表示葡萄田深紅紫色的葡萄園色和葡萄榨完後殘渣顏色的紫紅色（Lie De Vin），色彩繽紛。

90

護眼綠

Eye Rest Green

讓眼睛獲得休息的綠色

一九五〇年代的日本，大力推廣「色彩調節」的概念，積極運用顏色所帶來的生理與心理作用來設計環境色，其中又以工廠、醫院、學校、公共設施、交通工具等設施機構，大量將降低彩度的淺綠色系用於牆壁或機械設備上。綠色，對於眼睛來說是較無負擔的顏色，同時也是不容易產生興奮情緒或具有鎮定作用的色彩。

現在的手術室、大樓機房、發電廠的控制間中，都能見到這個顏色，儘管色調上有所差別。手術室的牆壁和手術袍的青綠色除了能讓飛濺的血液不那麼顯眼，因為在凝視血液後會產生青綠互補色的視覺暫留現象，有助於緩解眼睛的疲勞。

C72 M88 Y24 K15
R91 G50 B112
#5B3270

Matita Copiativa

複印鉛筆色

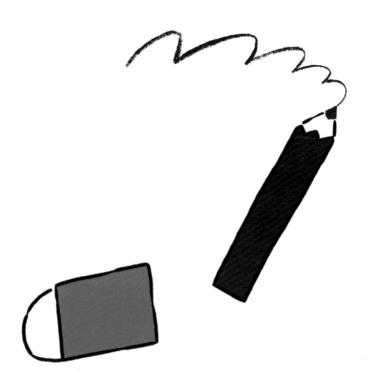

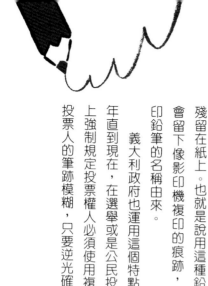

無法擦拭掉的鉛筆顏色

義大利有一種特殊鉛筆名為複印鉛筆（matita copiativa），也是一個色名。複印鉛筆的筆芯呈菫紫色，是在黑色成分的石墨中加入苯胺紫色水溶性染劑所製成的。以橡皮擦擦拭用複印鉛筆所書寫的文字，雖然可以擦掉石墨成分，但苯胺染劑的痕跡卻會殘留在紙上。也就是說用這種鉛筆寫字的話，會留下像影印機複印的痕跡，據說這也是複印鉛筆的名稱由來。

義大利政府也運用這個特點，從一九四六年直到現在，在選舉或是公民投票時，在法律上強制規定投票權人必須使用複印鉛筆。即便投票人的筆跡模糊，只要逆光確認，就能看見

菫紫色的鉛筆筆跡，因此選票無法遭到竄改。

複印鉛筆的所有權歸屬義大利內政部持有，每枝筆上都有一組ID編號。在完成投票後，用畢複印鉛筆的投票權人必須隨即歸還鉛筆，若不歸還，即課以罰金。

順帶一提，雖然不確定日本和義大利所使用的是否為相同的鉛筆，在戰前日本也採用筆跡無法被擦拭掉的黑紫色複印鉛筆簽署重要文件。

C19 M95 Y0 K0
R201 G21 B133
#C91585

Opera

歌劇院色

都市文化盛放的華美流行色

　　在一八〇〇年代後期，歐洲各地興建了以巴黎歌劇院為代表的正統歌劇院，成為市民娛樂以及社交的據點。隨同這種現象同時出現的，便是名為「歌劇院」的紅紫色的色名。雖不知這個色名的由來，是否與歌劇院或是演奏廳座椅、以及內部裝飾多採用紅紫色系有關，但這華美的「歌劇院色」在當時也成了流行色。

　　當時也是人造染料的開發與普及相當快速的時代，當全世界第一個合成化學染料苯胺紫（mauve，第118頁）被發現之後，在往後的數十年間，既有的天然染料中所看不到的、鮮豔度驚人的顏色接二連三登場。三原色中做為顏料和印刷油墨所不可或缺的洋紅色，也是當時新發現的人造染料之一，近似吊鐘花的花色，是鮮麗的深紅紫色。

　　相較於其他接連出現的顏色，「歌劇院色」堪稱是具新時代意識的發想下所命名的色名。

CO M24 Y11 K0
R249 G211 B211
#F9D3D3

歌劇院粉紅

Opera Pink

與鮮豔紅紫色的「歌劇院色」相較
下，「歌劇院粉紅」是較明亮且淺淡
的顏色，屬於淺紅色系的粉紅色，出
現於一九〇〇年代序幕初揭之際。

C80 M80 Y0 K30
R60 G49 BI23
#3C317B

江戶紫

醬油＝江戶紫

經常會在壽司店聽到的一個色名むらさき（murasaki，紫色之意），這是用來表示醬油的一個詞彙。為何我們眼中的醬油顏色明明是偏紅色調，卻用「紫色」來稱呼這一點眾說紛紜。但其中的一個論點是江戶紫這種帶有藍色調的深紫色和表示醬油的むらさき關係匪淺。

自古以來紫色一直是身分高貴者所穿戴的衣物飾品顏色，而醬油在過去屬於珍貴的調味料，為了顯示其珍稀，於是稱之為むらさき。

此外，過去在提到紫色時，一般指的是誕生於京都、帶有明顯紅色調的傳統紫色「京紫」。江戶雖然是政治中心所在地，但對江

戶人來說，還是覺得京都的上方文化 [1] 略勝一籌。為了與京都的紫色相抗衡，便創造出專屬江戶、呈藍紫色的「江戶紫」。這個顏色據說曾風靡一時，也因此有江戶紫在與象徵江戶文化的醬油結合後，便開始稱呼醬油為むらさき的說法。

而顏色貼近真正的醬油、呈深紅色調的「醬色」色名也是存在的。「醬」在飛鳥時代自中國傳入日本，是使用鹽與麴製成的發酵調味料。而使用小麥和黃豆所製成的醬，據說是醬油跟味噌的原型，也因此「醬色」可說是相當貼近醬油的色調。

C0 M70 Y35 K75
R97 G31 B40
#611F28

醬色
由中國傳入日本的發酵
調味料「醬」的顏色。

1 「上方」是江戶時代稱呼以大阪、京都為中心的畿內地區，此一地區相對於位居政治中心的江戶而言，是古來的經濟、文化中心地，也是表示先進地域的用語。而上方的文化就稱為上方文化，代表項目有上方落語、上方歌舞伎、上方浮世繪等。

C0 M45 Y90 K50
R153 G100 B0
#996400

菸草棕
Tobacco Brown

點菸前的菸葉色

菸草棕這個顏色來自於乾燥後的菸葉顏色。菸草原產於南美洲，屬於茄科大型一年生的草本植物，乾燥發酵後可製為香菸。而tobacco（菸草）這個詞彙也是美洲原住民原本的用語。在哥倫布發現美洲大陸後，菸草便在全世界普遍傳開來，最初雖為藥用，到了近代以後卻演化為日常的嗜好癮品。伴隨著菸草的普及，一七八九年，在英語中初次確認有 Tobacco Brown 的色名。

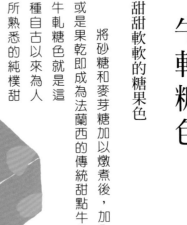

牛軋糖色
Nougat

甜甜軟軟的糖果色

將砂糖和麥芽糖加以燉煮後，加入杏仁或是果乾即成為法蘭西的傳統甜點牛軋糖。牛軋糖色就是這種自古以來為人所熟悉的純樸甜點的柔和色調。

C18 M33 Y47 K0
R215 G179 B137
#D7B389

98

C0 M3 Y50 K70
R114 G107 B63
#726B3F

昆布茶

取自諧音而得名的「媚茶」

最初先是有像海藻的昆布帶有黑色調的暗咖啡色（茶色）的存在，後來愛玩文字遊戲的江戶人取昆布茶的諧音將其讀為「媚茶[1]」，這給人艷麗印象的名稱此後便成為大眾所熟知的時髦色名。咖啡色系在江戶時代相當受歡迎，當時染織品的相關書籍中將昆布茶色記載為こびちや（kobucha，昆布茶）或こぶちや（kobicha，媚茶），可見名稱混用的現象。享保年間「黑媚茶」色成為小袖[2]的流行顏色，天保時代[3]後更為普及，成為庶民所熟悉的顏色。

1 昆布茶的日語讀音為 kobucha，媚茶則為 kobicha。
2 純白無花紋、袖口窄小的衣物，本為老百姓的日常起居穿著，貴族則做為內衣使用。武士時代後，無論性別或身分位階，小袖成為日本人的主要穿著，也是今日和服的原型。
3 享保和天保均為日本江戶時代年號，享保為一七一六年到一七三六年；天保則是一八三〇年到一八四四年。

蕎麥麵色

蕎麥麵團的顏色

所謂「蕎麥切」是指將蕎麥粒磨成粉後揉捏成麵團並擀薄，再切成細長麵條狀。蕎麥麵在江戶時代可輕易於路邊攤享用，當時很受歡迎，因此也成為一種色名。不過蕎麥麵團一直要到進入江戶時代前不久才開始切成細麵狀來吃，在那之前，一般吃的都是沒有切過的蕎麥麵球。

C0 M5 Y14 K14
R231 G223 B206
#E7DFCE

C0 M8 Y10 K10
R238 G226 B216
#EEE2D8

白茶色

像「和三盆」甜味的淡茶色

就像帶有入口即化的醇厚感和高雅不死甜的「和三盆」味道，一種極為淺淡的茶色名為白茶色。和三盆是日本最早國產的白砂糖，是砂糖中的高級品，至今仍然使用於高級和菓子等甜點。

在江戶時代，由於白砂糖是由荷蘭進口的舶來品，德川吉宗1於是鼓勵國內製造砂糖，甚至召集全國各地製糖師傅以及研究人員，讓他們鑽研製糖法。和三盆的誕生之路可說是與色調搏鬥的一場戰爭，為了讓砂糖盡量顯白，眾人可說是耗費相當大的精力，據說就連平賀源內2也加入了研究的行列。

白茶色在江戶中期的元祿時代成為小袖所使用的顏色，風靡一時，在今日仍是常用於女性和服的顏色。

1 江戶幕府的第八代將軍。
2 江戶時代的博物學者、發明家，有日本達文西的美譽。

C0 M12 Y80 K40
R180 G159 B42
#B49F2A

油色

菜籽油的顏色

油色是指從油菜（油菜花）籽所萃取出的菜籽油顏色，別名為菜籽色、菜籽油色。

油菜雖然自古以來便是大眾常吃的葉菜，但從戰國時代到江戶時代，菜籽油也作為室內照明的燃料和食用油使用，廣為流通，對於庶民而言可說是最熟悉的一種油。自江戶時代中期左右，人們開始將上衣和裙褲染成油色，成為當時的流行色。

當時的油菜對農家來說是珍貴的收入來源，據說每當進入春天，田間就會化成一整片黃澄澄的油菜花花海。

101

C0 M0 Y0 K100
R0 G0 B0
#000000

蠟色

充滿光澤的漆黑色

蠟色的色名來自於塗漆技法中可塗出極具深度且美麗光澤的「蠟色塗」。蠟色塗除了講究高超的技藝外,也是既費工又費時的一項工作。蠟色和顏色中最暗且至高無上的黑色「漆黑 1」呈現相同的顏色。

1 在日文中是指像上了黑漆的漆器所呈現出的深沉且具光澤的黑色,是最純粹的黑,經常用來指稱黑色中最暗的黑。

脂燭色

平安時代的照明顏色

脂燭是平安時代使用的室內照明,這種照明採用松木作為燭芯,並在其底部用紙包起來使用。脂燭色指的便是燃燒用的松木木芯顏色。

C55 M100 Y86 K31
R109 G23 B38
#6D1726

C0 M50 Y80 K30
R191 G120 B43
#BF782B

埴

製作埴輪1 的泥土顏色

埴色指的是一種呈現黃紅色、質地細緻的黏土顏色，古代日本人利用這種黏土來製造陶器或屋瓦，或是黏貼到衣物或容器上作為裝飾。雖然《古事記》2中就可見到ハニ（hani）3這樣的詞語，但關於「埴」這個字的字源卻是眾說紛紜，另外也有一說指出埴是「光映土」、「映土」的讀音轉變後演化而來的4。

1 日本古墳時代的一種陶器，有祭祀與驅魔功效，安置於古墳墳丘上。
2 日本最早的國編史書，成書於西元七一二年。
3 「埴」的日文假名寫作「ハニ」（hani）。
4 「光映土」和「映土」意指神話時期世界（映著光芒的土地），其日文讀音為「はえに（haeni）」。

紙屋紙

造紙廠中抄紙的顏色

在平安時代，天神川上游的紙屋川附近設有官營的抄紙工廠紙屋院，《源氏物語》中曾寫到紙屋院所抄製的紙特別精美。由於紙在當時相當珍貴，宮中所使用的反古紙（文章寫壞的廢紙）會拿來重新抄紙。也因為反古紙的墨水顏色無法消掉，抄出來的紙呈現出淡墨色，這種顏色便是紙屋紙的顏色。

1 位於今日的京都市北區。

C33 M25 Y27 K0
R183 G184 B179
#B7B8B3

C0 M50 Y50 K50
R152 G95 B71
#985F47

澀紙色

柿澀 1 的顏色

澀紙色是指內斂的暗紅色，澀紙則是塗上柿澀的和紙統稱。古時候澀紙用在紙衣 2 、雨衣、名為油團的夏季涼蓆，以及用於染色的伊勢型紙 3 的打底紙（雕刻花紋時所使用的紙）上。柿澀是天然的防水劑、塗料、染料、防腐劑以及強化和紙的材料，受到廣泛的利用。

澀紙屬於延展性不佳的堅固紙張，最初雖為白色的和紙，但不斷反覆在和紙上塗上柿澀並加以煙燻乾燥的過程中，紙張會逐漸轉變為暗紅色。之後再放置一段時間的話，紙張便會增添一股風霜感，轉變為深咖啡色。

第68頁介紹的犬神人所穿的衣服便是這種澀紙色。

1 可參閱第 68 頁「犬神人色」內容。
2 以和紙為材料製成的和服。
3 在和服等布料上要染出花紋或圖樣時使用的紙雕染色模，近年來因其圖案被認定具有高度藝術性，除了用於染色，也應用於美術工藝品或家具上。

C80 M0 Y20 K50
R0 G112 B131
#007083

納戶色

江戶的時髦色

納戶色是藍染中的一種顏色，帶有綠色調的暗藍色。而所謂的納戶是指放置衣物、家財或工具的置物間。納戶色是指江戶時代開始使用的色名，但色名的由來眾說紛紜。有一說指出納戶色表示的是置物間昏暗的顏色，也有人說是進出江戶城中納戶官員身穿的衣物顏色，還有其他說法認為是來自掛在納戶入口的門簾顏色，或是收納於納戶中的藍染布料的顏色，推測之說不勝枚舉。

江戶時代曾屢屢頒布奢侈禁令，當時的百姓只被允許穿著鼠灰色系、茶色系、深藍色系的衣服。納戶色便是在這種受到限制的情況下，百姓為了追求裝扮樂趣所找到的一種漂亮顏色。

105

商品的色名

市面上有各式各樣為商品賦予色名的例子，有時商品的銷售量甚至因色名誘人而扶搖直上。早期的案例可以追溯到一九五八年，當時的服飾品牌 Renown 曾在自家的洋裝、毛衣以及手套等商品上使用名為「晨星藍」的顏色，而這個顏色其實是美國電影《痴鳳啼痕》（Marjorie Morningstar）女主角身穿的洋裝顏色（帶綠色調的亮藍色），Renown 拿來用在自家商品上，當年風靡一時。

至於化妝品公司所發想出的色名則多半饒富趣味，當中尤以 ALBION 所推出的 PAUL & JOE BEAUTE 從二〇〇一年開賣以來至今，

創造出多種夢幻般的色名。產品開賣當時，棕色系唇膏的色名取名為「小熊」，色彩相關業界的刊物中還特別提及，指出「讓消費者生雀躍的色名有助於刺激購買欲」。

他們近年所推出的唇膏或唇釉，也以「貓咪美容」、「芭蕾舞裙女伶」、「巴黎羅曼史」等等歡樂的名稱來為色彩命名。而雙色腮紅或眼影盤則是取名為「公主睡床」、「小惡作劇」、「音樂盒」等色名，光聽名字實在無法想像究竟是什麼樣的顏色。

不過，這些充滿韻律感的色名讓人透過聽覺也能感到幸福。

第 4 章 時尚、文化色

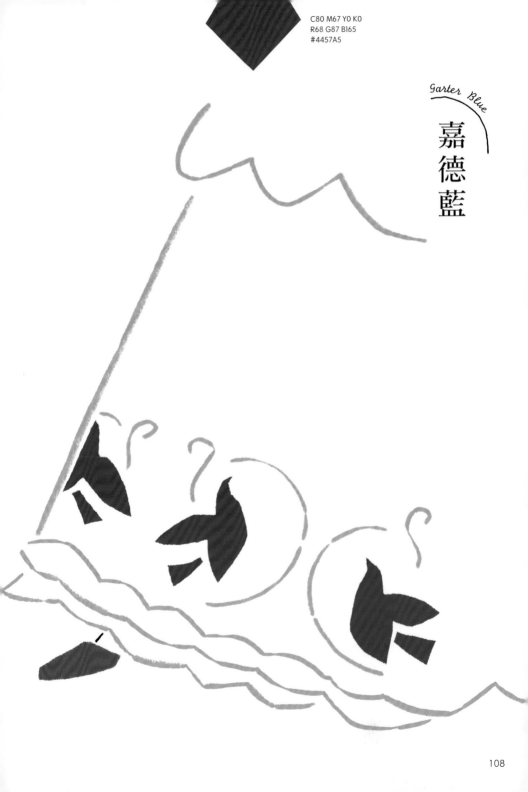

C80 M67 Y0 K0
R68 G87 B165
#4457A5

Garter Blue

嘉德藍

源自一場意外插曲的榮譽顏色

嘉德藍這個色名源自於英國嘉德勳章上帶有紫色調的深藍色吊襪帶。

一三四八年，當時的英格蘭國王愛德華三世制定了象徵最高榮譽的「嘉德勳章」，頒贈給對英格蘭有巨大貢獻的人物或是外國的國家元首。

不過這個勳章的誕生卻來自於一場意外插曲。這起事件發生在一場戰爭勝利的慶功宴上。當時愛德華三世正與伯爵夫人共舞，不料伯爵夫人的吊襪帶卻不慎滑落下來。吊襪帶在當時女性是用來固定穿到大腿的絲襪，穿在長禮服下和貼身衣物沒兩樣的吊襪帶在眾目睽睽之下掉到地上，可說是件相當羞辱的事。但是愛德華三世當下迅速將這條吊襪帶撿起來，並表現得若無其事的樣子，此舉被讚譽為騎士精神的榜樣。日後作為最高榮譽象徵的嘉德勳章也制定下來，勳章綬帶的顏色便是伯爵夫人的吊襪帶上裝飾用藍色蝴蝶結的顏色，而「嘉德藍」也在一六六九年成為色名。

基於這樣的歷史背景，藍色因此具有象徵最高級、優秀非凡的意涵。

像是頒給最佳電影的藍絲帶獎1以及撲克牌中代表最高額籌碼（藍籌）都以藍色冠名。此外，在證券市場上也以藍色來象徵優股和優良企業。

1 日本著名電影獎，設立於一九五○年，各獎項由東京七大體育報的電影線記者共同投票評選。

C63 M36 Y15 K0
R104 G144 B184
#6890B8

Peasant Blue

農民藍

從田間工作服到丹寧牛仔褲

歐洲從中世紀以來，對於農民所穿著的衣服、工作服洗到褪色而顯得灰暗的藍色稱為農民藍。

十二世紀以降的歐洲由於織品業相當興盛，運用植物染料製造的染織品也廣為普及，在歐洲各地大量栽種、流通的「大青」藍染植物所染出的織物或是布料，也為原本大多為亞麻色或灰褐色的農民與庶民的衣物顏色帶來變化。只不過這種顏色與王公貴族以及有錢人所穿的顏色均一、顏色鮮豔濃重的藍色之間有著強烈的對比，是一種稱為藍灰（Pers）的色調既淺且顯得灰撲撲的。

藍染讓衣物更耐穿且髒污看起來不明顯，其獨特的味道還能驅蟲或是驅蛇。農民藍的

存在其實並不僅限於歐洲，對江戶時代因幕府發布禁令所以只能穿著特定顏色衣物的日本農民或是工匠而言，農民藍也是農作服或工作服的顏色，是相當熟悉的顏色。至於在十九世紀後半的美國，無論是挖掘金礦的礦工還是農夫、樵夫或牛仔，拿來當工作服的都是牛仔褲，當年牛仔布的來源是法國南部的尼姆（Nimes）所生產的藍染棉布，經由義大利的熱那亞出口到美國，據說這便是牛仔褲的名稱由來。

農民藍雖然源起於歐洲，但這種黯淡的藍色對於全世界廣大民眾來說，都是一種熟悉的顏色。

C69 M35 Y0 K40
R54 G100 B147
#366493

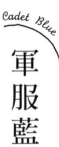

Cadet Blue

軍服藍

屬於年輕菁英的顏色

Cadet 是指專門培育軍隊將校的軍校中的候補軍官學生，軍服藍便是來自他們所穿的制服顏色。軍服藍並不僅限於單一顏色，除了以美國陸軍軍官學校（俗稱西點軍校）的制服為首的藍灰色以外，還包括帶有灰色調的淺藍、深藍，或是帶有綠色調或紫色調的藍，是各式各樣藍色的代名詞。

自一七〇〇年代後半以來，歐美各國的近代化將校培育機構如雨後春筍般接連創立，而取材自一八〇二年創校的美國陸軍軍官學校的電影──《西點軍魂》（The Long Gray Line），其英文片名的來由，即候補軍官們身著藍灰色制服、并然有序行進時所形成浩大隊伍綿延不絕的樣子。

112

C0 M0 Y0 K60
R137 G137 B137
#898989

Battleship Gray

戰艦灰

戰艦的顏色

戰艦灰主要指的是漆塗於戰艦上的灰色，而缺乏彩度、亮度的中性灰色就是戰艦灰中最為普遍的顏色。

在進入一八〇〇年代後，隨著科學技術的進步，戰艦也不斷地進化，從過往的木造帆船發展為鐵製或是鋼製的裝甲艦。

日後在第二次世界大戰中，航空戰力取得優勢，戰艦也因此從海軍戰力的中心消失。

C18 M99 Y71 K0
R203 G22 B59
#CB163B

C5 M24 Y89 K0
R243 G199 B29
#F3C71D

法拉利的紅與黃

義大利人熱愛的兩種顏色

著名跑車法拉利的創始人恩佐‧法拉利（Enzo Ferrari）是一位賽車手，也是法拉利車隊的所有人，他在二戰結束後不久的一九四七年，於義大利北部摩德納近郊創立了販賣高級跑車的公司。

法拉利的代表色 Rosso，也稱為義大利紅。不過法拉利的企業識別色其實是總公司所在地摩德納的縣徽所使用的黃色 Giallo。這種黃色至今雖也用於法拉利的車體上，但法拉利的代表色卻從黃色轉變為紅色，漸漸變成義大利人最熱愛的顏色。

紅色在義大利也稱為「愛國者之血」、「熱血」，也被用於國旗上。

Ford Black

福特黑

象徵現代的顏色

第一次世界大戰結束後，生活用品開始受到統一與規格化，最具代表性的就是汽車產業。在汽車產業中，由於美國的亨利・福特（Henry Ford）企圖將汽車導向大量生產，機能性的型態以及車體顏色使得汽車量產獲得成功。福特汽車所生產的汽車最初雖然有黑、藍、灰三種顏色，之後卻變成僅只黑色。

福特曾這麼說道：「總之只要將車身漆成黑色，日後客人想改換顏色，隨時都沒問題。」而黑色的福特T型車也博得爆發性的人氣，在十九年之間創下一千五百萬輛的銷售記錄。福特車因而成為汽車的現代設計典範，其黑色也成為時代的象徵。

C0 M87 Y12 K0
R231 G60 B132
#E73C84

Schiaparelli Pink

夏帕瑞麗粉

大膽且充滿生命力的粉紅色

一九三〇年代引領時尚界的設計師艾莎‧夏帕瑞麗（Elsa Schiaparelli）為了與香奈兒在一九二〇年代所設計的黑色小洋裝（little black dress）抗衡，曾發表過一款全面採用螢光粉紅的長禮服。

夏帕瑞麗從一九三六年左右開始，便秉持「服裝設計不是職業而是藝術」的信念，與諸多藝術家、攝影師、編輯攜手合作。她與超現實主義畫家達利以暗示衣服主人的內心世界為概念所共同設計的「辦公桌西裝」，以及體現佛洛伊德理論的高跟鞋形狀帽子「鞋帽」等創新的作品接連問世後，引發世人高度關注。

夏帕瑞麗並於同一時期推出一款名為「震撼」（shocking）的香水，而這香水背後還有這麼一段插曲。

夏帕瑞麗在當時受好萊塢女星梅‧蕙絲（Mae West）之邀為她設計衣服，但沒想到之後梅‧蕙絲本人並未現身，夏帕瑞麗只收到一尊依梅‧蕙絲身材雕塑、像是米羅的維納斯的石膏像。夏帕瑞麗心中雖然感到不是滋味，但還是設計了一件粉紅色與淺紫色的洋裝，假縫到石膏像上，並為梅‧蕙絲策劃了一場派對，等候她的大駕光臨。雖然後來下單者並未現身，當時夏帕瑞麗腦中卻閃現一個靈感，她於是委託超現實主義畫家萊昂諾‧菲妮（Leonor Fini）以梅‧蕙絲性感的裸體像為素材，請她設計香水瓶的瓶身。

接著夏帕瑞麗再進一步為香水瓶配上卡地亞鑽石tête de bélier（公羊頭）的粉紅

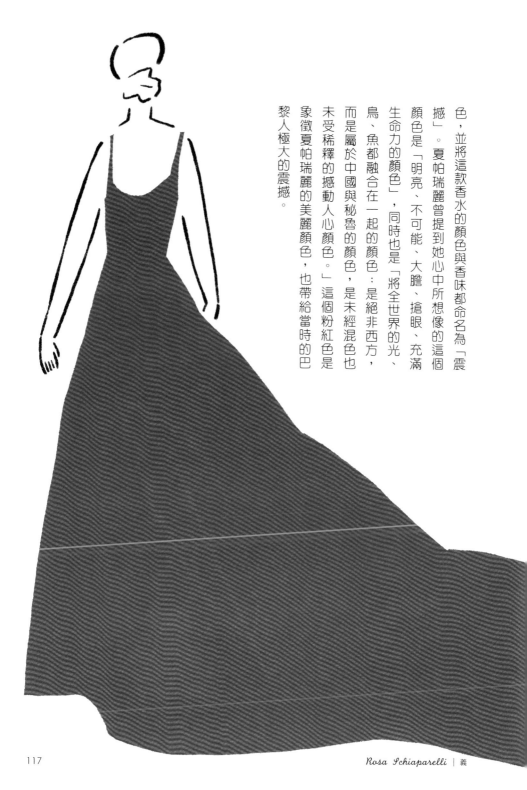

色，並將這款香水的顏色與香味都命名為「震撼」。夏帕瑞麗曾提到她心中所想像的這個顏色是「明亮、不可能、大膽、搶眼、充滿生命力的顏色」，同時也是「將全世界的光、鳥、魚都融合在一起的顏色：是絕非西方，而是屬於中國與秘魯的顏色，是未經混色也未受稀釋的撼動人心顏色。」這個粉紅色是象徵夏帕瑞麗的美麗顏色，也帶給當時的巴黎人極大的震撼。

C50 M70 Y0 K0
R145 G93 B163
#915DA3

維多利亞苯胺紫

Victorian Mauve

人類最早發明的人工合成染料

維多利亞苯胺紫於十九世紀英國在位超過六十年的維多利亞女王時代風靡一時，是一種相當明亮清晰的紫色。

維多利亞苯胺紫的誕生出於偶然。

一八五六年，在皇家化學學院擔任助手的威廉·珀金（William Henry Perkin）在研發瘧疾治療藥的合成實驗中偶然發現一種物質，他在將這種物質染到絲織品上，發現顯色效果極佳，而且不易掉色，這便是人類最早發現的人工合成染料，命名為苯胺紫（mauveine，在法文中意為淺紫色的錦葵花），以極戲劇性的方式在歐洲嶄露頭角。

苯胺紫具有以往的天然染料中看不到的強烈色彩感，當時的維多利亞女王曾穿苯胺

紫色的禮服出席倫敦世界博覽會，使得這個顏色大受歡迎長達十年以上的時間。維多利亞女王為人所熟知的一點是，她在自己的婚禮上捨棄依皇室慣例選擇的豪華禮服，創下穿著簡單白紗的首例。維多利亞女王在摯愛的丈夫亞伯特親王過世後，餘生都穿著喪服，「維多利亞苯胺紫」也曾被選做半喪的顏色，

出現在維多利亞女王的衣物上。

這個顏色不僅是應用於洋裝、帽子、手套等衣物上，還運用於墨水、郵票、肥皂等物品上，當時在倫敦甚至出現「苯胺紫的麻疹大流行」帶有嘲諷意味的形容，可見當時的人有多麼熱衷於這個顏色。

就在發明這個顏色之後，新的化學合成人工染料開始於十九世紀後半接續問世，人們身邊可見的顏色也迅速豐富起來，新的色名也隨之大增。

C38 M15 Y3 K0
R167 G197 B228
#A7C5E4

愛麗絲藍

Alice Blue

名媛的藍色

愛麗絲藍指的是曾於一九〇〇年代初期連任兩屆美國總統的老羅斯福（Theodore Roosevelt）的女兒愛麗絲·羅斯福（Alice Roosevelt）當年所穿著的洋裝顏色，是淡藍色或是帶有灰色調藍色的色名。愛麗絲是一位不把常識放在眼裡、行動出人意表且經常引發軒然大波的名媛，而她穿在身上的這種顏色，也成為她個人時尚的代名詞。

靛白

藍染中最淺的顏色

靛白是指極淺的藍染色，是近乎白色的淺色。而之所以會稱為靛白，是因為布料在染上些微的藍色色後，會呈現出一種白色被抹殺掉的狀態之故 1。在白色中添加少量的藍色能讓白色顯得更白，因此推測藍染師傅之所以會在略帶黃色調的棉布上染上淡淡的藍，為的是消除其黃色調，讓棉布顯白之故。

1 靛白在日文的漢字寫作「白殺」。

C5 M0 Y1 K0
R242 G255 B252
#F2FFFC

似紫

江戶庶民的紫色

在江戶時代初期，禁止使用費工且昂貴的「紫根染」來將布料染成紫色，庶民之間於是流行先將布料藍染後，再於其上染上茜草的紅，又或者是在蘇芳中加入明礬，將布料染成帶有紅黑色調的紫色。以紫草根染出來的紫色稱為「本紫」，相較於此，採用茜草或是蘇芳作為替代品所染出的紫色便稱為「似紫」。

裏色

大方出眾的內裡色

日本一直到中世為止，棉被或是衣服的內裡色多以紅色為主，但進入江戶時代以後，幕府發布了多項「奢侈禁止令」，導致絲綢以及紅花染遭禁。也因為這樣的禁令，使得藍染在庶民階層中普及開來（第110頁「農民藍」）。藍染的棉布具有高保溫性，因此寢具或是衣服內裡的顏色也開始變成以藍色為主，「裏色」的色名也就此誕生。

C60 M15 Y0 K50
R57 G111 B144
#396F90

C0 M30 Y15 K5
R243 G193 B192
#F0C1C0

今樣色

過去的流行色

今樣色就是「時下流行的顏色」[1]，一般普遍認為今樣色所指的是流行於平安時代、呈淡紅色的顏色，但實際上眾說紛紜。在平安時代，用紅花染成的深紅色是僅限身分高貴者使用的「禁色」，一般百姓被允許使用的是「許色」，或是比許色要再淺一點的今樣色。

不過在《源氏物語》中出現的今樣色指的卻是紅梅色[2]這樣的深色。光源氏在年底賞賜新年新衣的「配衣」儀式上，送給紫姬的就是以葡萄染[3]以及在當時屬於今樣色的深紅梅色為配色下，繡有清楚紅梅圖案的衣裳。

1 日文中的「今樣」意為時下、當下。
2 略帶紫色調的淺紅色，恰似早春綻放的紅梅花色，是平安時代就有的色名。
3 帶紅色調的淺紫色，用紫草根染成的顏色。

C58 M0 Y20 K10
R95 G184 B196
#5FB8C4

新橋色 金春色

流行於藝伎間的時髦顏色

明治時代中期，合成染料開始進口至日本，和服於是也開始染上鮮豔的顏色。

當時明治政府的政治人物以及企業家經常造訪新興的花街柳巷「新橋」，而藝伎為了討好這些思想開放的客人，所穿的和服也開始偏向新奇的花色。就在新橋的藝伎開始穿著以合成染料染製、明亮綠色調的藍色和服後，這種顏色於是成為明治末期到大正期間的一大流行色，這種顏色的和服也可見於鏑木清方 1 以及上村松園 2 的美人畫中。也因當時新橋藝伎的置屋 3 位於銀座的金春新道上之故，新橋藝伎也被稱為金春藝伎，新橋色也因而有金春色的別名。

1 明治時期至昭和時期的日本著名畫家，擅長美人畫。
2 日本近代著名的美人畫畫家。
3 藝伎的住所，也是藝伎的培訓場所，客人要與藝伎接洽都必須通過置屋的仲介。

為江戶增色的流行色彩

從第121頁「裏色」的介紹中可以得知，江戶時代的百姓並不屈服於江戶幕府動不動就頒布的禁令，反而試圖從素樸的顏色中發現美的存在，未曾放棄享受色彩帶給人的樂趣。

所謂的「粹1」是江戶時代中期以來，江戶百姓所具備的一種美學意識，哲學家九鬼周造（1888-1941）曾於他的名著《「粹」的構造》中這麼說道：

——「粹的首要特徵是『媚態』，其次為『骨氣』和『魄力』，最後是『死心』。就色彩來說，鼠色居首，其次為棕色系的黃柄茶與媚茶（可參閱第99頁），最後是藍色系的深藍與御納戶（可參閱第105頁）。」

不過，在江戶時代被稱為「粹人」的藤本箕山（1628-1704）在其著作《色道大鏡》中寫到「黑為『粹』之首，棕其次」。

綜合以上說法，可以說最顯風流雅趣的顏色當屬黑色，其次是棕色、灰色、深藍系顏色。尤其是在第十一代將軍德川家齊的時代之後，「粹」成為美學意識的中心，許多顏色因此大為活躍，黑色、深藍色、棕色、納戶色、靛藍、花田色2、淺蔥色3、鼠色4、藤色5等，均為當時主流的流行色。

1 誕生於江戶時代的美學意識，指裝扮或行為講究又風度翩翩，是種對於純粹美的追求，也是從一般百姓生活產生的美學意識。

2 日本自古以來為人所知的藍染色名，是比靛藍要淺的藍色，也稱為縹色，關於花田色的詳細說明，可參閱第150頁「花色」。

3 日本傳統色名的一種，呈藍綠色。

4 江戶時期灰色系顏色用語，也指偏藍的灰。

5 日本傳統色名之一，為淺紫色。

第５章 動物色

C0 M0 Y10 K5
R248 G246 B231
#F8F6E7

Polar Bear

北極熊白

捱過極地生活的白

北極熊白指的是略帶黃色調的淺灰或米白色，這樣的顏色讓人聯想到棲息於北極圈的北極熊的毛色。

北極熊的毛呈現中空狀，細看之下會發現其實是無色透明的。但因為光線在穿過北極熊的毛，會在中空的內側反射出去，因散射光的影響下呈現出我們眼中所看到的顏色。

人類在一九〇九年首度抵達北極點，而北極熊白便是在那之後的數年，由歐美織品業者為商品所取的色名。其後人類不曾間斷前往北極圈進行探險，而意味著北極（極寒）色的 Arctic，以及恰似結凍般的北極藍 Arctic Blue 色名，也似要呼應這種現象，於一九二〇年代登場。

象色

時尚界中的大象

自十九世紀後期到二十世紀前期，歐洲出現了幾個帶有 elephant（大象）字的色名。

時尚界將類似大象顏色、灰色調明顯的顏色稱為象色（elephant color），不過象色具體究竟是什麼色調，其實不詳。

歐洲列強在十九世紀後期開始掌控非洲，將之納為殖民地，其後以非洲象為首的狩獵行為盛行一時，象牙的交易與出口也驟增；另一方面，倫敦在十九世紀前半開始設立動物園，倫敦市民逐漸有比較多的機會近距離看到來自世界各地的各種動物。據說在當時印度象以及非洲象與河馬並列為最受歡迎的動物。

C0 M0 Y8 K50
R159 G159 B152
#9F9F98

Elephant Skin

象皮色

大象皮膚的灰色

象皮色指的是像似大象皮膚、呈現中明度到低明度的灰色。象皮色是帶有茶色調的棕灰色，是非洲象身體的顏色，別名為象灰色（Elephant Gray）。

Elephant Breath

大象的氣息

大象的呼吸

大象的氣息是出現於一八八四年左右的色名，據說在二十世紀初是無人不知無人不曉的著名顏色。但可惜的是，大象的氣息究竟是怎麼樣的顏色，現今已不可考。很好奇當時的人們對於「大象的呼吸」這樣的形容詞究竟是抱持著什麼樣的共同印象，著實是個激發人想像力的色名。

＊由於「象色」和「大象的氣息」的色調不詳，因此未記載色值。

C71 M71 Y75 K38
R72 G61 B53
#483D35

Taupe

鼴鼠色

鼴鼠的毛色

法文「Taupe」意為鼴鼠，鼴鼠色的英文就是來自鼴鼠的法文，指的是像鼴鼠色的暗灰褐色。源於法文的色名經常就直接被當成英文色名使用，而這個 taupe 便保持其法文原貌，為英語圈人士所熟知。

棲息於土中的鼴鼠，歐洲人視它為植物的精靈，或者是隱身於大自然的統治者。神話中曾經描述到太陽神赫利俄斯因為讓兒子失明，所以遭受懲罰而變成鼴鼠。

Chamois

岩羚羊色

羚羊的毛皮顏色

「chamois」為法文，意指棲息於歐洲高山區的臆羚屬羚羊。岩羚羊色（chamois）指的便是岩羚羊的毛皮顏色，不過在現代這個顏色不限於羚羊皮，也泛指一般精製過的植鞣皮革的顏色，是從一九二五年開始使用的色名。

C27 M51 Y95 K0
R196 G137 B33
#C48921

C36 M37 Y45 K0
R177 G160 B138
#B1A08A

grège

胚布色

用來形容顏色的「羊群」

「grège」這個法文單字誕生於十七世紀，字源是義大利文意指羊群的「greggia」。這個詞一開始是織品與加工染色業界的專有名詞，意味著既未經過漂白也未染色的無加工絲布。但到了二十世紀前期之後，grège 就變成了代表這種絲布顏色的色名。

同樣地，beige（米色）和 ecru（亞麻色）這幾種色名也是早在十三世紀就存在的法文單詞字，一開始指的也是未加工前的天然素材毛織品或是棉、麻的布料，但在十九世紀後期演變為新穎的英語色名，使用於時尚業界或是室內裝潢，搖身成為流行色。

在現代，透過人工合成纖維要重現與自然素材如出一轍的質地與色調並非難事。相信古代的染織師傅要是知道加工前的自然素材原貌的 grège 或是 beige 和 ecru，成了能以人工方式來模仿並重現顏色的色名，想必一定會感到很吃驚。

C71 M8 Y58 K0
R60 G171 B132
#3CAB84

翠鳥色

翡翠色

展示美麗羽毛的顏色

翠鳥是棲息於河邊的鳥類，最明顯的特徵是有著鮮豔藍色身體以及長長的鳥喙。

翠鳥的特殊羽毛顏色與色素無關，而是和羽毛的構造有關。翠鳥的羽毛構造細緻，因光線的變化而呈現出各種顏色，其原理和泡泡是一樣的，尤其是從翠鳥的雙翅間望向其背部時，藍色會顯得特別鮮豔，在不同角度的光線下甚至會呈現出綠色，也因此漢字才會寫作「翡翠[1]」。

《古事記》中有一首大國主命[2]寫給忌妒心強烈的元配的一首詩「鴗鳥（翠鳥）之蒼翠碧青尊御衣，恭謹具呈之，取兮愼裝治容儀」，意思是「雖然妳幫我將似翠鳥羽毛顏色的藍色裝束理得整整齊齊，但這樣的裝

1 翠鳥在日文中寫作カワセミ（kawasemi），漢字則為翡翠。
2 大國主命是日本歷史古籍《日本書記》與《古事記》中的神明，出雲大社的主神，為素戔嗚尊（天照大神的弟弟）的子孫，現為出雲大社所祭祀的主神。
3 日本神話中的女神，居住於高志國的沼河中，在神話中大國主命曾向沼河比賣求婚。

C0 M55 Y45 K0
R240 G144 B122
#F0907A

扮也不適合自己，於是乾脆將它脫掉」。而
「似翠鳥羽毛顏色的藍色裝束」暗示元配以
外的女性，這首詩目的在安撫忌妒心強的元
配，強調「妳才是我心中的第一名」。

　有一說指出「鴗鳥之蒼翠碧青尊御衣」
象徵的是高志國的女神沼河比賣 3，高志國
的沼河為今日新潟縣糸魚川市的姬川支流小
滝川河域，也是寶石中的翡翠的著名產地，
也因此或許「翡翠」一詞自古以來便有鳥類
和寶石的雙重意涵在。

Flaminga 紅鶴粉

誕生於維繫生命的紅色乳汁

　紅鶴粉指的是像紅鶴羽毛或是紅鶴腳那
樣帶有黃色調的粉紅色。有著美麗粉色羽毛
的水鳥紅鶴，在氣候嚴峻的熱帶湖沼中養育
幼鳥，也因為紅鶴一次只產一顆卵的關係，
所以孵蛋時會極為小心。剛出生的紅鶴幼雛
雖然是白色的，但在持續吸收由成鳥哺育、
含有豐富營養的紅色液體「紅鶴乳」後，就
會長成粉紅色的身體。紅鶴乳含有胡蘿蔔素
跟蝦紅素，這些成分使得紅鶴的羽毛呈現粉
紅色。而這樣的色素是紅鶴在攝取棲息地中
所生存的小蝦與藻類後於體內合成，所以當
食物量減少時，紅鶴身上的粉紅色就會變淺。

C59 M0 Y22 K0
R98 G195 B204
#62C3CC

知更鳥蛋藍

Robin's Egg Blue

被 Tiffany 相中的候鳥鳥蛋

知更鳥蛋藍指的是雀形目的旅鶇（美洲知更鳥）候鳥的鳥蛋色，雖然知更鳥的特徵在於橘色的胸腹部，但所產的卵卻是帶有綠色調的清新藍色。

旅鶇主要棲息於北美洲大陸，與產出白卵、俗稱「知更鳥」的歐亞鴝很像，但體型卻大上一圈，被稱作是美洲知更鳥。

知更鳥蛋之所以會呈現出獨特的藍色，是由膽綠素這種色素所形成，這樣的藍色偽裝成天空的顏色形成保護色，使得樹上鳥巢中的鳥蛋不容易為外敵發現。

Tiffany 在一八五三年採用知更鳥蛋藍做為企業品牌色，而知更鳥蛋所帶有的神祕色彩更在英國的維多利亞王朝（一八三七－一九○一年）時期被視為象徵高貴的顏色，用於記錄資產與土地帳簿的封面上。也因為知更鳥蛋藍本來在大家心目中就是代表貴重或高貴物品的顏色，所以對於揭櫫「所有產品均高雅高尚」品牌概念的 Tiffany 來說，是再適合不過的顏色。此外，知更鳥也被認為是「帶來好運的鳥」。知更鳥蛋藍因此成為 Tiffany 藍的代名詞，是廣大女性所憧憬的顏色。

C100 M0 Y63 K25
R0 G132 B107
#00846B

Drake's Neck

公鴨脖色

公鴨才有的美麗藍脖子

公鴨脖色是指棲息於北美、歐洲、亞洲的雄綠頭鴨身上耀眼獨特的顏色。綠頭鴨的頭部到脖子羽毛呈現出具有光澤的藍綠色，其面積雖小，但因非常鮮豔，所以引人注目。

公鴨脖色主要是織品業者所使用的色名。或許正因為長絨毛且充滿優雅光澤感的天鵝絨、棉天鵝絨等布料的顏色，讓人聯想到光澤不輸寶石的美麗公鴨鴨脖以及整齊的鴨毛，才因此獲得現在的名稱1。

順帶一提，duck 是鴨科所有鴨類的總稱，也因為鴨毛呈現藍色，所以也有「duck blue」（鴨藍色）的色名，是鴨子在振翅飛翔時看得到的美麗顏色。

C90 M0 Y5 K45
R0 G115 B156
#00739C

鴨藍色
Duck Blue

指鴨子振翅飛翔時可看到的鮮豔藍色。

1 天鵝絨和棉天鵝絨的英文分別為 velvet 和 velveteen，而 velvet 在英文中是鴨名的一種。

C0 M8 Y36 K0
R255 G237 B180
#FFEDB4

leghorn

來亨色

是先有雞,還是先有草帽?

來亨(leghorn)是義大利西北部的港城利弗諾(Livorno)的英文名,而來亨雞則是原產於地中海海域的蛋雞品種的總稱。關於來亨色,大多數的看法認為是取自白色來亨雞的羽毛顏色。

不過,leghorn 在義大利文中還有另外一個意思,那就是用乾燥、漂白過後的麥稈所編成的編繩或草帽,做為色名曾以 Italian straw 的別名出現於文獻中。「來亨」這個色名究竟是來自來亨雞還是來自草帽,難以下定論,因為這兩個顏色太相似了。

C40 M50 Y0 K60
R89 G69 B103
#594567

今鶴羽

帶有紫色調的暗灰色

今鶴羽色指的是白頭鶴的羽毛顏色，「今」這個字在日文中帶有「時下流行」的意思。白頭鶴身體整體呈現出灰黑色，脖子以上則是白色，頭頂是紅色、額頭則是黑色的。白頭鶴的繁殖地從西伯利亞東南部涵蓋至中國東北部，是入冬後會飛到日本的候鳥，在江戶時代還曾被當做貢品進貢給伊達1的將軍。

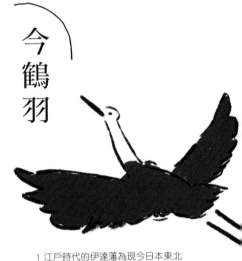

1 江戶時代的伊達藩為現今日本東北地區的宮城縣一帶。

鳥子色

蛋殼的顏色

「鳥子」的意思並非小雞而是指蛋蛋1，所以鳥子色是指蛋殼所呈現的黯淡黃色，是來自平安王朝時代的色名。

帶有這種顏色的高級和紙稱為「鳥子紙」。由於鳥子紙是手抄紙的關係，在製造上相當費工，其表面相當平滑有光澤，是非常耐久的紙張，自古以來常用在公文、壁紙以及拉門紙上。

1 「鳥」這個漢字在日文中有雞的意思。

C0 M7 Y30 K0
R255 G240 B193
#FFF0C1

C0 M19 Y17 K84
R78 G63 B58
#4E3F3A

紫烏色

魅惑人心的烏鴉色

說到紫烏色，一般可能以為是紫色的鳥類，但其實是烏鴉的羽毛顏色。烏鴉的羽毛在光線的反射下有時看起來會呈紫色調，因此被稱做是紫烏色。烏鴉的羽毛跟翠鳥（第132頁）一樣，所呈現出的顏色並非來自色素，而是和構造有關，在光線反射後會呈現出如同彩虹一般的綠、藍或紫色。另外還有一個名為「濡羽色」的相似顏色，據說是指烏鴉羽毛濕濕後的顏色。

C100 M0 Y100 K96
R0 G19 B0
#001300

濡羽色
表示沾濕的烏鴉
羽毛顏色。

C0 M36 Y60 K70
R111 G78 B39
#6F4E27

Sepia

烏賊色

烏賊墨汁的顏色

「sepia」這個詞從希臘文傳至拉丁文，最後成為英文中烏賊的單字。烏賊在遭逢外敵時為了防身會吐出墨汁，墨汁像煙霧般擴散開來以隱身脫逃，這個墨汁即為 sepia，呈深褐色。古希臘人將烏賊墨汁拿來當墨水使用，此後烏賊色成為受人愛用的書寫用墨水色。

到了十九世紀，出現了用來形容照片的烏賊色（sepia color）。黑白照片會在時光流逝下變色、呈現出褐色調的顏色。這種顏色給人懷舊的印象，稱為「烏賊色」。所以 sepia 這個字不僅僅代表色名，也是用來表示懷舊意味的詞語。

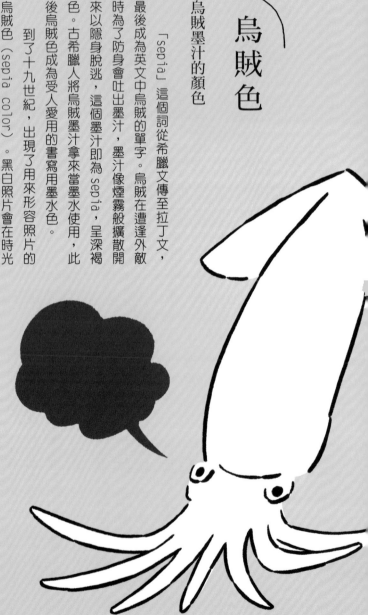

C7 M96 Y1 K0
R219 G1 B131
#DB0183

蜻
蜓
紅

溫暖地方的蜻蜓顏色

蜻蜓紅是中國的色名，意指可見於蜻蜓腹部的深粉紅色，一般認為是廣泛分布於台灣、中國中南部、東南亞、印度等地的紫紅蜻蜓身上的顏色。不過，在地球暖化的影響下，近幾年先是在鹿兒島發現紫紅蜻蜓的蹤跡，之後也陸續在高知和德島等地發現。腹部出現深粉紅色的只有成蟲的雄蜻蜓，雌蜻蜓或是尚未成蟲的雄蜻蜓則是黃褐色。

至於日本人熟悉的紅蜻蜓，則是泛指秋赤蜻或猩紅蜻蜓等紅色蜻蜓的總稱。牠們身上呈現出番茄般的紅色，同樣也是在成蟲的雄蜻蜓身上才看得到這種顏色。

C25 M3 Y41 K0
R203 G223 B170
#CBDFAA

夏蟲色

美麗的蛾色

關於淺綠色的夏蟲色，有一說指出是長尾水青蛾或是羽化的蟬翅膀顏色，但也另一派說法認為是泛指所有出現於夏季的昆蟲，代表天青藍色，眾說紛紜。

夏蟲色此色名相當古老，曾出現在清少納言的《枕草子》[1] 中的第二六六段：「褲袴，以深紫、淺綠為佳⋯夏季則以二藍為佳。天氣甚熱時，呈青蛾色者，亦顯涼爽」。這段文字的意思是「說到褲袴，就屬深紫色最好看，清新的淺綠色也不錯⋯夏天的話則是將透過藍染與紅花染層疊染出的紫色『二藍』最佳。在天氣特別熱時，穿上夏蟲色的褲袴看起來會顯得極為涼爽」，記載到夏天炎熱之際至少穿上顏色顯得涼爽的下裳，帶給人視覺上的涼意。

1 日本平安時代女作家清少納言的隨筆散文集，主要內容是對日常生活的觀察和隨想。

C89 M55 Y67 K17
R10 G91 B85
#0A5B55

蟲襖色

彩豔吉丁蟲的翅膀顏色

蟲襖色也稱為玉蟲色[1]，是指彩豔吉丁蟲背部的光輝色彩，「襖」這個字雖然如同其讀音所示，指的是藍色[2]，但實際上所指的並非單一的藍色，而是彩豔吉丁蟲翅膀在不同角度的光線下呈現出深綠色、紫色等變化的奇異色彩。平安時代有人曾經用深綠色縱向織線跟紫色橫向織線來織布，試圖重現這種複雜的顏色。

實際上，也因彩豔吉丁蟲有著美麗的翅膀，過去也被用在工藝品上。奈良法隆寺收藏的古代佛教工藝品中極具代表性的「玉蟲廚子[3]」，佛龕採金屬透雕，下方嵌有彩豔吉丁蟲的翅膀，儘管歷史悠久，依舊顯得光輝動人。

1 彩豔吉丁蟲在日文中漢字寫作「玉虫」。
2 「襖」在日文中的讀音為あお（ao），與藍色的讀音同。
3 「廚子」意為佛龕，是安置佛像、經卷的器具。

C0 M80 Y68 K0
R234 G85 B68
#EA5544

蟹殼紅

煮熟的蟹殼色

　　蟹殼紅是中國的色名，代表加熱後呈現出鮮豔紅色調的橘色蟹殼顏色。蟹殼之所以會變紅，是因螃蟹在持續食用帶有蝦紅素的紅色色素磷蝦後，在體內累積色素的關係。

蝦紅素是紅色色素的成分，螃蟹活著時蝦紅素與蛋白質結合後，在蟹殼上呈現出綠色、茶褐色或黑色等較為黯淡的顏色，一旦經過加熱，蝦紅素便會與蛋白質分離，呈現出原本鮮豔的紅色。

蟹殼青

梭子蟹背部的顏色

　　蟹殼青為中國色名，取自蟹殼顏色。在中國為人熟知的是三疣梭子蟹，在日本則是梭子蟹，蟹殼呈現青色的螃蟹也稱為青蟹。

C32 M14 Y24 K0
R185 G202 B194
#B9CAC2

C0 M90 Y81 K0
R232 G56 B46
#E8382E

淡水螯蝦紅

燙熟後的淡水螯蝦顏色

Rouge écrevisse

在以法國為首的全世界各地都食用淡水螯蝦，淡水螯蝦紅指的便是川燙時，蝦殼變紅的瞬間所顯現出的強烈紅色，在法國稱之為 rouge écrevisse，是自十八世紀開始出現的色名。在芬蘭或瑞典等地，每當捕撈淡水螯蝦的限制解禁後，各地就會舉辦「淡水螯蝦派對」，將燙熟後紅通通的淡水螯蝦堆得像山一樣高。近年來在日本的餐廳也逐漸可以看到淡水螯蝦的身影。

蝦粉色

小蝦身體與蝦殼的顏色

Shrimp Pink

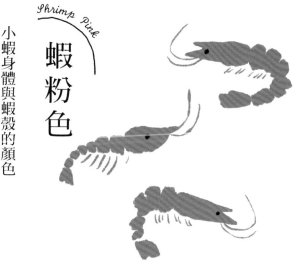

可食用的小蝦在加熱後顏色會出現變化，蝦粉色指的便是蝦殼和蝦身上帶有柔和黃色調的粉紅色。蝦粉色也是將燙熟後的蝦子裝盤成「鮮蝦雞尾酒盅」這道菜上經常可看到的顏色。

C0 M61 Y48 K10
R224 G122 B105
#E07A69

C55 M78 Y32 K1
R136 G78 BI21
#884E79

骨螺紫

Tyrian Purple

又名皇帝紫的高貴顏色

骨螺紫是帶有清晰紅色調的紫色，必須從骨螺科貝類的腮下線中取出黏液，將其搓揉至絲線或是布料上，並透過陽光照射才能獲得顯色。骨螺紫打從西元前一六〇〇年左右，在位於地中海的緋尼基港城泰爾大量生產，因此也被稱為泰爾紫、緋尼基紫。當時骨螺紫織品做為貿易品出口至希臘、羅馬等地。但要獲得一公克的骨螺紫染料，據說必須用上二千顆貝，價格高昂，在過去一公克的染料具有可換取十到二十公克黃金的價值。

在緋尼基的傳說中，泰爾的城市守護神美耳刻（也有人認為是希臘神話中的海克力斯）一天帶著狗在海邊散步時，嬉玩中的狗

將貝殼咬碎，貝類的黏液沾到狗鼻上，在太陽照射下轉為紫色，讓美耳刻大感吃驚。住在泰爾的精靈看見了之後，為了獲得可用於自身衣物的紫色染料於是向美耳刻乞求，於是美耳刻就讓大量的貝類移居到泰爾。

　當年緋尼基不願公開使用骨螺貝類的染織方法，加上羅馬文化圈對奢侈品無止盡的欲望導致濫採，使得貝類數量逐年漸少。在羅馬帝國衰退後，染織技術也逐漸式微，隨著一四五三年拜占庭帝國瓦解，骨螺紫染的技術及產業也就此完全失傳。不過，到了二○一四年卻發現到，在和西方國家截然不同的文化圈的墨西哥瓦哈卡州許多原住民居住的敦路易斯村，一直保有骨螺紫染（寬口羅螺）的技法。墨西哥原住民採取骨螺紫染的方法有別於羅馬人，最大的差別在於他們只使用讓貝類分泌出的黏液，並不剝奪牠們的生命，之後再放生回海裡。順帶一提，日本也曾於

一九八九年在佐賀縣的吉野里遺址發現到採用紅皺岩螺的貝紫來進行紫染的文物。

　時間再推回到羅馬時代，骨螺紫也別稱為「皇帝紫」，在當時對庶民來說是禁用的顏色。皇太子出生時會稱做是「Born in the Purple」，據說分娩室的牆壁都是漆成紫色的。而在今日，這句話也有「皇室或位高權重者家中有男孩誕生」的意涵在。

C12 M9 Y9 K0
R230 G229 B229
#E6E5E5

青貝色

貝殼工藝中的神祕顏色

傳統工藝中螺鈿所利用的貝殼，其珍珠層會綻放出虹彩般的光輝，這種神祕的色調即所謂的「青貝色」。貝殼工藝在奈良時代從中國傳入日本，應用於日常用品或建築裝飾上，夜光貝、白蝶貝、鮑魚貝等使用於螺鈿上的貝類泛稱為青貝，自室町時代以來甚至出現青貝屋、青貝師的用語。從平安時代開始，日本特有的蒔繪[1]技法中也採用青貝，使得青貝動人光芒得以傳承下去。

1 日本漆藝當中的一種技法，是用漆描繪完圖案或花紋後，在尚未乾燥前撒上金粉或銀粉，使之附著於漆上的技法。

辛螺色

明亮苦澀的紅

辛螺[1]是貝類的一種，雖說是因辛螺從外套膜腔所分泌出的黏液帶有鹹味而得名，但色名的由來是眾說紛紜[2]。辛螺色在平安時代被視為是凶色。

1 日文中的辛螺泛指骨螺科貝類。
2 日文中表示「鹹」的形容詞寫作「辛い」。

C20 M40 Y43 K0
R209 G165 B139
#D1A58B

第 6 章　植物色

C85 M11 Y0 K35
R0 G122 B172
#007AAC

花色

藍色中別具代表性的顏色

「花色」是深藍色，是透過藍染所染出的顏色，比淺蔥色來得深，但比靛藍淺淡一點。平安時代稱花色為標色，但在江戶時代後開始稱之為花色或花田色，是因時代不同而有所變化的色名。

平安時代已經有「花色」的色名，由於是從鴨頭草（鴨跖草的古名）的藍色花瓣取得的藍色汁液進行摺染 1 後所得的顏色，因而得名。在友禪染的工法中，會讓和紙先吸收從鴨跖草花瓣取得的青花液 2 ，並於乾燥後使用。用青花液來描繪圖案的底圖後，塗上漿糊 3 再用噴霧器噴水，草圖中的青花色就會完全消失。

1 為染色法的一種，是將花朵或是葉片直接塗抹於布料上，以自然的方式染色的手法；另外也有將花瓣或是葉片汁液搓揉至布料中加以染色的手法。

2 一種蒸過或是沾濕後就會消失的色素，進行友禪染時會使用青花液在布料上描繪底圖。

3 布料的染色方法之一，先在布料上用防染的漿糊描繪圖案，並浸泡於染液中，如此一來，塗上漿糊的部分就能留白。

C0 M65 Y33 K10
R222 G114 B123
#DE727B

長春色

長時間綻放的薔薇色

長春色指的是像似原產於中國的薔薇「長春花」（月季花）一般，帶有灰色調的粉紅色。長春花因為開花時間長而得名長春，又名庚申薔薇或古典薔薇（第156頁），此色名在近代曾風靡一時。

石竹色

石竹的粉紅色

中國產的石竹科花名為石竹，石竹色便是恰似其花瓣一般的淺粉紅色。這個色名自古以來便為人所熟知，別名「唐撫子」。而有別於唐撫子，日本產的石竹則稱為「大和撫子」。

C0 M48 Y12 K0
R242 G161 B181
#F2A1B5

C82 M0 Y78 K40
R0 G122 B70
#007A46

常磐色

永恆不變的神聖綠色

所謂的常磐是指絕不會毀壞的巨大岩石。

屬於常綠樹的松樹、杉樹、茶花等植物由於葉片一整年常綠，不會變色，也因此被視為永恆不變、長壽以及繁榮的象徵，與常磐的意象有所重疊，因而得名常磐色。

常磐色是從平安時代即有的色名，在江戶時代因為具有吉祥象徵之故，成為廣受大眾喜愛的顏色。位於廣島縣嚴島神社的彌山中便充滿了象徵常磐色的美麗深綠色樹木。彌山自古以來做為信仰對象受人崇拜，山中盡是未經過人工開發的原始森林，甚至山中倒塌的樹木也禁止帶出山外，所以說常磐色也是與神有所連結的神聖顏色。

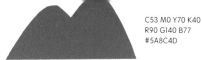

C53 M0 Y70 K40
R90 G140 B77
#5A8C4D

C95 M0 Y95 K30
R0 G127 B59
#007E3B

濡葉色

濡葉色是濃烈的綠色，被雨
淋濕的葉片光采動人的鮮豔
深綠色。

佛手柑色

形似釋迦佛陀手指的柑橘

佛手柑據說是因為外形狀似佛陀合掌時
的手指而得名，是呈現出溫暖黃色調的柑橘
類果實，主要為觀賞用。「佛手柑色」指的
是其果實成熟前的素雅的深綠色。

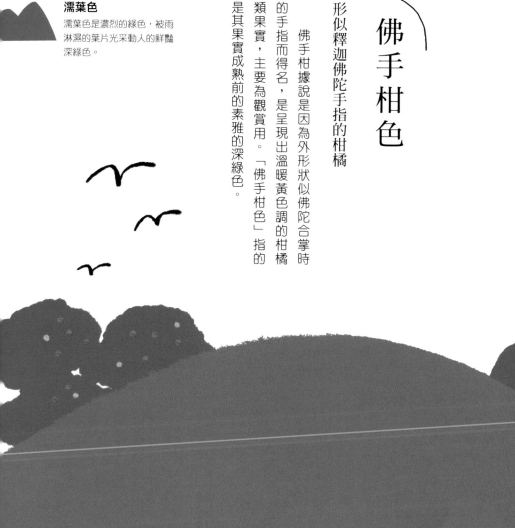

C0 M10 Y80 K70
R114 G100 B10
#72640A

Olive

橄欖色

橄欖果實的顏色

橄欖果實上偏暗又顯灰的黃綠色在一六一三年左右開始被稱為橄欖色。不過，橄欖色其實不僅只代表果實的顏色，有時也泛稱包括橄欖葉的沉穩淺綠到橄欖油略帶黃色調的透明色。

在西元前三千到前二千年左右地中海沿岸地區便開始栽種橄欖，屬於常綠喬木。橄欖的應用以食用橄欖果實以及從果實萃取橄欖油為首，廣泛地使用於藥品或是保養品上，對南歐或中東地區的民眾來說既親近、同時也是生活中不可或缺的存在。此外，在舊約聖經的《創世紀》中，諾亞是在從方舟釋放出去的鴿子啣著橄欖葉回來之後，才總算知道天神因怒氣而造的洪水漸退，大地即將重現。此後，橄欖枝葉和鴿子雙雙成為和平的象徵，也出現在聯合國旗的設計上。

這樣的歷史風土使得各式各樣的色名從「橄欖」中衍生出來。

橄欖綠
Olive Green

橄欖綠是橄欖色的別名，也指帶有綠色調的橄欖色。但也有人認為橄欖綠不是果實顏色，而是葉子的顏色。

C20 M0 Y75 K70
R95 G101 B30
#5F651E

C0 M7 Y55 K73
R107 G97 B50
#6B6132

Olive Drab

橄欖褐色

為人熟知的保護色

drab 這個帶有意味著「混濁的、不明顯的、帶有灰色調顏色」的色名並非取自橄欖果實顏色，而是指像橄欖蒙上了一層煙霧般黯淡的橄欖色，是出現於十九世紀末的色名。

橄欖褐色取其英文名字的首字而稱為OD色，在保護色中以單色形式，或是做為迷彩圖案的一部分使用於軍用戰鬥服或裝備、車輛、武器上。日本自衛隊所採用的則是符合防衛省[1]標準的OD色。

C55 M60 Y98 K14
R125 G99 B40
#7D6328

橄欖棕
Olive Brown

指成熟橄欖果實經過一定時間的儲藏後，呈現出帶棕色調的顏色，又名老橄欖色（old olive，法文稱為 olive passé）。

C21 M26 Y83 K0
R212 G185 B62
#D4B93E

橄欖黃
Olive Yellow

為帶黃色調的橄欖色，做為從橄欖色分支出的色名，產生時間相對較晚，出現於一八○○年代後期。

1 日本政府部門之一，機能類似台灣的國防部。

古典薔薇色

Old Rose

古老而美好的顏色

古典薔薇色是讓人聯想到老薔薇顏色的色名，指帶灰色調、呈現褪色感的粉紅色，這個色名出現於十九世紀末期，在當時很受歡迎。從這時起，名字中帶有往昔意味的「old」、「antique」的色名問世後一口氣大增，一直延續到二十世紀前期為止。

古典薔薇色在當年極為流行，這個顏色的命名由來背後，或許隱含著在時下的顏色與文化不斷顯著變化的時代，民眾偶有對於過往充滿無限懷念的情緒在。法文也有一個對應這個色名的顏色──*Vieux Rose*。

C30 M60 Y44 K0
R188 G121 B120
#BC7978

156

C0 M51 Y32 K68
R114 G66 B64
#724240

吾木香

「我也希望自己如此」

吾木香是薔薇科地榆屬的多年生植物，有吾亦紅、吾木香、割木瓜等名稱[1]，做為色名曾出現於《源氏物語》中，是日本自古以來的傳統色。

吾木香生長在日照良好的草原上，是高度不及一公尺的植物，秋天時花朵會在草枝上密集綻放，是顏色偏暗的深紅褐色小花群。

吾木香的花名據說蘊涵著「我也希望自己如此」的期盼[2]，自古以來在詩歌經常受人吟詠：此外據說花名中也含有「雖然我的顏色偏暗，但也是紅色」[3] 這樣的主張在。

1 吾木香在中文裡稱為「地榆」，由於是日本傳統色之故，因此在翻譯上保留其漢字，而此處列舉的別名也是吾木香在日文中的別名。
2 吾木香在日文中讀作「waremokou」（われもこう），和「我也希望自己如此」（われもこうありたい）的前半部讀音相同。
3 如上譯註說明，吾木香的日文讀音跟這句話的日文讀音部分重疊。

C30 M0 Y90 K0
R195 G216 B45
#C3D82D

C20 M3 Y80 K9
R205 G210 B69
#CDD245

C25 M0 Y100 K30
R163 G174 B0
#A3AE00

苗色・若苗色・早苗色

似稻苗般的柔和黃綠色

苗色、若苗色、早苗色都是源於稻苗的色名，苗色是指強烈的黃綠色，若苗色是剛種下的稻苗所呈現出的柔和黃綠色，早苗色則是指明亮的黃綠色。

這幾個顏色都是日本的傳統色，也是讓人感受到日本文化自古以來與稻作息息相關的色名。

C13 M0 Y50 K0
R232 G236 B152
#E8EC98

若芽色

嫩芽綻放時的明亮黃綠色

若芽色指的是春天或新綠季節之際剛探出頭來的草木嫩芽的顏色，呈現出明亮的黃綠色。若芽色在英文中稱為 sprout，在法文中則稱為 bourgeon，這兩個單字都有發芽的意思。

枯色

深具情調的枯萎原野顏色

枯色指的是像乾枯草木的黯淡黃褐色。《枕草子》記載到「唐衣 1 冬為赤色，夏為二藍 2，秋為枯色」，可見日本人在平安時代就已經認識到枯萎原野之美。

1 為平安時代女性穿著的禮服。
2 二藍是指對藍染後的藍色進行紅花染所染出的紫色。

C0 M15 Y40 K20
R218 G194 B144
#DAC290

萱草色

讓人聯想到夕陽的花色

萱草是原產於中國的萱草亞科多年生植物，其花朵會在日間或是夜間綻放，並且在開花過後一天就會謝掉，顏色從淡黃到黃色、橘色，是花色相當豐富的植物。也因為萱草的花朵開花只有短暫的一天，這種無常的形象讓萱草也別稱為「忘憂草」和表示夕陽的「落日之色」。

中國的典故中曾記載到「種植萱草加以賞玩得以忘憂」，在日本則有拿來做為喪服顏色使用的歷史。《源氏物語》中對於服喪中的光源氏便有這樣描述：「萱草袴褲在深灰單衣襯托下極為大方，有別往常樣貌。」

C0 M48 Y76 K0
R244 G157 B67
#F49D43

C71 M0 Y53 K0
R47 G180 B145
#2FB491

地衣色

Lichene

只見於法國和義大利的地衣綠

Lichene 意為地衣，乍看之下雖然和苔蘚很像，卻是不同物種。地衣為陸生性的菌類，是藻類的共生體。實際上地衣的色調變化相當細微，不管是在自然光或是人造光的照射下，都能呈現出各式各樣的色調，綻放出微弱光芒，產生顏色變化。地衣的顏色近似於藻類，為帶點淺藍色的綠色，是只存於義大利文與法文的色名。

石蕊粉

Litmus Pink

具有悠久歷史的地衣染料

石蕊粉呈淺紅紫色，從生長於地中海沿岸岩石上的石蕊地衣，萃取出的石蕊色素所染成的顏色，便是類似的顏色。石蕊色素自古以來就是布料的重要染料，透過簡單的製程便能呈現出色調豐富的紫色，在歐洲一直到十九世紀之前都廣泛利用。理科實驗中使用的石蕊試紙在遇酸或遇鹼後，之所以產生顏色變化，也是利用其色素的性質。

C0 M45 Y20 K10
R228 G157 B162
#E49DA2

花朵、果實的顏色

Column

當被問到櫻色是什麼樣的顏色時，想必大家腦海裡浮現的是像櫻花花瓣一樣極淺的粉紅色。《萬葉集》中收錄了許多詠嘆櫻花的詩歌，自古以來櫻花即為日本人熟悉的花朵。「櫻色」色名出現於平安時代，取自眺望野生的日本山櫻花瓣顏色。此後，櫻花不僅只是為日本的春天添色的風景，同時也體現出人們的情緒與感性，一直以來都受到人們的喜愛。

英文當中也有取自櫻花的色名，有文獻顯示早在一四〇〇年代中期就開始使用代表櫻花的 cherry 一字，而其顏色與櫻色所呈現的淡淡淺紅色有著強烈的對比，是色調相當明顯的鮮豔紅色。cherry 這個色名的顏色並非來自櫻花的花朵，而是果實櫻桃，也稱為 cherry red。雖然日本的染井吉野櫻 1 屬於觀賞用的品種不易結出果實，並不適合食用，但歐洲卻是以歐洲甜櫻桃這種會結實的果樹為主流，所結出的果實又大又甜，廣受食用。

雖然同樣是櫻花的字意，但「櫻色」和「cherry」代表的卻是不同的顏色，藉由這點可窺見東西方自然植被的特質與文化差異，是各有特色的櫻花色。

1 為最廣泛種植於日本的櫻花。

第7章 地名、人名色

C100 M68 Y19 K0
R0 G82 B145
#005291

France

法國藍

三色旗中的藍

色名為「法國」（France）的顏色是藍色，藍色在歐洲常被視為帶有特殊意涵，而隨著時代背景變化，藍色給人的印象也有所變遷。

古羅馬時期，由於塞爾特不列顛人會將菘藍的藍色染料塗在身上，所以長期以來藍色給人的印象就是「野蠻的顏色」、「讓人聯想到死亡和地獄的顏色」。

但十二世紀之後，基督教徒對於聖母瑪利亞的信仰提升，聖母瑪利亞身上的藍也扭轉了人們對藍色的印象，為其賦予神聖的形象。也因為聖母瑪利亞是哀悼耶穌之死的人，因此藍色也具有喪葬色的印象。而為了能在繪畫中呈現出這樣的藍色，開始使用價

格高昂、顯色效果佳的青金石顏料；此外，藍色在彩繪玻璃中也用來呈現「神之光」、「天之光」的顏色。描繪中世紀騎士精神的故事《亞瑟王傳奇》中的徽章也採用了藍色，象徵著「勇氣」、「誠實」、「忠誠」。在十三世紀的法蘭西國王路易八世則正式將「藍底上遍布金百合花的圖案」定為法蘭西皇家徽章。

到了一七八九年，藍色成為了法國大革命中象徵自由的顏色。法國大革命的象徵是藍、白、紅三色旗，關於這三種顏色所象徵的意義沒有定論，有一派的說法是「藍色代表自由，白色代表平等，紅色代表博愛」，但也有另一派主張「白色象徵國王，藍色及紅色則象徵巴黎」。但無論如何，這三種顏

色都代表著王政與市民的和解，也成為今日法國國旗的由來。

此外，法國人在升旗時，必定將藍色置於靠旗桿側，據說這是因為藍色被視為最重要的顏色，如此一來在無風的狀態下，就只有藍色會特別顯眼。

C8 M100 Y65 K24
R183 G0 B51
#B70033

Harvard Crimson

哈佛緋紅

偶然誕生的名校顏色

哈佛緋紅是美國歷史最悠久、大名鼎鼎的哈佛大學的校色。緋紅色是從西元一四○○年左右即開始使用的古老色名，其顏色似萃取自介殼蟲的染料所呈現的略顯深的紅色或深紅色。這個顏色之所以會成為大學校色的契機，來自於一八五八年的賽艇會。當時哈佛大學的六名選手為了讓岸邊觀賽的群

眾能從眾多隊伍中辨識出哈佛大學，匆忙將紅色絲製手帕綁在手臂上出賽。選手在比賽過程中汗濕了手帕，當時手帕所呈現的深紅色即為校色的源起，在一九一○年校方認定為官方校色。而哈佛大學為了讓這個顏色能流傳後世，據說比賽當時所使用的手帕，至今仍保管在大學的保險箱中。

C100 M80 Y0 K60
R0 G22 B85
#001655

Oxford Blue

年輕雙雄的藍色

牛津藍

牛津藍和劍橋藍是英格蘭自中世紀以來有著悠久歷史與傳統的兩大名校的校色。牛津藍為深藍，劍橋藍則為淺藍。

這兩個顏色成為這兩所大學校色的契機，源於一八三六年舉辦於泰晤士河的牛津劍橋賽艇對抗賽。當時牛津大學的選手身穿白底藍條紋的運動服，並於船頭插上藍旗，而劍橋大學選手則是身穿白襯衫。因為劍橋大學的選手也認為有個可以幫助辨識的標記會比較好，於是急忙在船首綁上淺藍色的蝴蝶結，這便是延續至今日的兩校的「雙藍」的起源。

這兩個顏色雖始於賽艇比賽，之後也為賽艇之外的競賽項目繼承，傳承至今，這兩所大學的選手也被稱為「Blues」。

這兩所大學之間的競賽項目雖有數十種之多，但賽艇比賽對雙方而言，都是重要的慣例典範賽事。

Cambridge Blue

劍橋藍

C48 M10 Y36 K3
R141 G189 B171
#8DBDAB

C70 M0 Y40 K20
R37 G159 B148
#259F94

Nile Blue

尼羅河藍

尼羅河的暗藍綠色

尼羅河藍指的是埃及的母河尼羅河的深藍綠色河水顏色，在一八八九年做為色名出現。尼羅河對於埃及人來說是重要的交通航道，同時在政治和文化等各領域中都占有重要地位。每年發生於夏季的洪水為乾燥的沙漠土地帶來水和肥料，為土壤去除鹽分，孕育出豐饒的土地。尼羅河神哈匹的臉和身體呈現出有如尼羅河水般的藍綠色，可見這個色名應該是為了讚頌象徵埃及的尼羅河其水色以及河神所命名的。藍色跟綠色在埃及是重生的象徵，自古以來始終是受到相當看重的顏色。

C72 M15 Y0 K49
R0 G106 B145
#006A91

翡冷翠藍

文藝復興的顏色

翡冷翠是位於義大利中部的城市，做為文藝復興藝術開花之地而享有盛名。

翡冷翠藍這個色名取自的藍色。藍色自十二世紀以來即與聖母瑪利亞信仰有著深厚淵源（第164頁），這個顏色誕生的由來，推測是安吉利科（Fra Angelico）與拉斐爾等幾位大名鼎鼎的畫家所描繪的聖母瑪利亞外衣上所用的顏色，與文藝復興的發祥地翡冷翠加以連結的關係。翡冷翠藍讓人聯想到聖母瑪利亞，別名聖母藍。

文藝復興時期畫家在繪製聖母瑪利亞像時，用於其衣服上的藍色。

C0 M26 Y96 K0
R251 G198 B0
#FBC600

普羅旺斯黃

為藝術家帶來靈感的黃花地毯

普羅旺斯是法國東南部的一個地區，這地方的代表色就是黃色花朵的顏色。普羅旺斯因為氣候溫暖，以向日葵為首，金雀花、蒲公英、鬱金香、番紅花、黃花含羞草等黃色花朵一年四季綻放。普羅旺斯黃就像將這般景色原封不動封裝起來的色名。

南法在十九世紀末鋪設鐵路之後，大批的藝術家為了尋求光線開始造訪普羅旺斯，一八七五至一九二〇年間的普羅旺斯是支撐法國繪畫史上黃金期的場所。十九世紀後期，來自荷蘭的梵谷以及出生、成長於普羅旺斯的塞尚、布拉克幾位畫家，都在此地描繪色

彩繽紛的大自然。

梵谷住在亞爾時經常描繪向日葵，對他來說向日葵是明亮南法的太陽，同時也是烏托邦的象徵。雷諾瓦曾說：「不懂風景的畫家稱不上是偉大畫家。」他在移居到位於南法的科雷農場（Les Collettes）後，創作了使用大量黃色的名畫《科雷的農家》、《科雷的風景》。而描繪黃花含羞草的畫家中，以理論派的奇斯林（Moïse Kisling）最為著名，為了襯托出黃花含羞草，他選用互補的藍色做為背景色。

馬諦斯和畢卡索等畫家在十九世紀末至二十世紀前期將工作室建在普羅旺斯的這段歷史也相當著名。

C17 M100 Y71 K0
R205 G15 B59
#CD0F3B

龐貝紅

得名自濕壁畫的顏色

龐貝紅是充滿謎團的鮮豔紅色。

龐貝是古義大利的城市，據說過去該地是羅馬貴族階級的度假勝地，但西元七十九年維蘇威火山噴發，龐貝在瞬間慘遭火山灰與熔岩掩埋的這段歷史也廣為人知。因為覆蓋住龐貝的火山灰質地較為柔軟，所以一直到十八世紀被挖掘出土前，龐貝有幸得以保持住當時的風貌。

龐貝的出土揭開了當時城市風貌的面紗，是歷史上的一大發現，讓人得以理解古代人的生活，激發出大眾探究的好奇心。其中建築物室內壁面上所繪製的濕壁畫大量運用了給人強烈印象的紅色，所使用的顏料採用的是相當珍貴的丹砂。而在眾多壁畫中，以《狄

奧尼索斯祕儀》全長達十七公尺的壁畫上的紅色最讓人印象深刻。狄奧尼索斯是酒神巴克斯的別名，壁畫中描繪了等同真人大小的二十九個人像正在舉行酒神信仰的祕密儀式。

十九世紀，美國大都會藝術博物館將這幅畫作復原，雖然復原後的顏色與原作有所出入，但其中較為鮮明部分的顏色取名為龐貝紅，成為當時的流行色。

C100 M34 Y68 K0
R0 G123 B105
#007B69

阿爾罕布拉綠

Alhambra

伊斯蘭教象徵意涵的綠

阿爾罕布拉宮是由十三世紀統治西班牙格拉納達，並屬於伊斯蘭教勢力的奈斯爾王朝所建造的宮殿。在伊斯蘭教的經典《可蘭經》中記載天堂是充滿綠色的空間，先知穆罕默德頭上總是纏著綠色頭巾，或是伊斯蘭軍隊插上綠旗作戰的內容。綠色對於伊斯蘭教而言，是極具象徵性的顏色。

但實際上，阿爾罕布拉宮建築並非綠色，而是以磚瓦所建蓋號稱「紅宮」的宮殿。阿爾罕布拉宮之所以會成為綠色的色名，可能是因阿爾罕布拉宮在西方世界象徵伊斯蘭文化之美，因而順勢與伊斯蘭代表色的意象產生連結之故。

C94 M27 Y61 K0
R0 G134 B119
#008677

Kremlin

克里姆林綠

俄羅斯堡壘的屋頂顏色

克里姆林（Kremlin）在俄文是堡壘的意思，同時也是俄羅斯首都莫斯科的宮殿名稱。

在克里姆林這一片由城牆所包圍的廣闊土地上有總統府、宮殿、尖塔、教堂，而且大部分建築的屋頂都是綠色的。

綠色同時也是俄羅斯東正教最偉大的聖人聖謝爾蓋·拉多涅日斯基的代表色，十四世紀時他於荒野的森林中建造了木造的修道院，展開禁欲的修道生活，同時在森林地帶創建了眾多修道院，廣受愛戴，並擁有「農民的聖人」美稱。由聖謝爾蓋所創建、位於莫斯科近郊的世界遺產「謝爾蓋聖三一修道院」的城牆上，盡是連綿不絕的綠色屋頂。

龐巴度粉

Rose Pompadour

來自侯爵夫人之名的粉紅

粉紅色是現代人很熟悉的一種顏色，而粉紅色作為一種顏色出現，其源頭可追溯至十八世紀法國的「女性沙龍社會」。隨著女皇帝跟女性掌權者的登場，採用優雅曲線的室內設計與室內裝飾、家具及服飾大為流行，此風潮即所謂的「洛可可裝飾」。

當時在沙龍社會中極具代表性的人物，是路易十五的情婦龐巴度侯爵夫人。龐巴度侯爵夫人不只擁有高超的外交手腕，同時也致力於培植與發展華麗的「雅宴畫」以及「賽佛爾瓷器」，在文化上也是極具貢獻的一號人物。一七五七年化學家耶羅在法國官窯賽佛爾開發出一種美麗的粉色釉藥，這種粉紅色便採用侯爵夫人的名字來命名，稱為「龐巴度粉」。

C0 M65 Y15 K0
R237 G122 B155
#ED7A9B

C9 M77 Y33 K0
R220 G90 B119
#DC5A77

Marie Antoinette

瑪麗安東尼粉

王后的粉紅色

法王路易十六世的王后瑪麗·安東尼也是在提到粉紅色時不能遺漏的人物。出身於奧地利哈布斯堡世家的瑪麗·安東尼，在政治聯姻的安排下嫁入法國王室，最後在法國大革命時遭到斬首的這段歷史為人所熟知。

在廣受國民愛戴的路易王朝的全盛時期，瑪麗·安東尼穿著的禮服、髮型、所配戴的寶石飾品在全歐洲流傳開來，使她成為時尚領袖。

她在打造自己的宮殿時採用了粉紅色，並於庭園中闢了一座玫瑰園，代表玫瑰粉的色名「瑪麗安東尼粉」也就此誕生。

Rose de Malmaison

瑪美松粉

拿破崙皇妃的粉紅色

瑪美松堡是拿破崙的皇妃約瑟芬所居住的宅邸，因為約瑟芬相當熱愛玫瑰花，所以當她買下巴黎近郊的瑪美松堡後，就在城堡內的庭園中打造了一座巨大的玫瑰園，蒐羅了國內外高達二百五十種的玫瑰品種，並僱用園丁致力於玫瑰的品種改良。法國在十九世紀中期開始作為玫瑰的育種中心地繁盛一時，而玫瑰之所以被人們視為「花中女王」，可說都得歸功於約瑟芬。

C0 M42 Y18 K0
R244 G174 B179
#F4AEB3

Cleopatra

埃及豔后藍

永恆的生命、重生復活的藍

埃及豔后藍呈現出帶有深紫色調的藍，是冠有古埃及王國最後一位女王克利歐佩特拉七世之名的色名。

在古埃及，法老做為神的化身，在統治上握有絕對的王權。就如同著名的圖坦卡門面具所示，國王或神祇的身形是以黃金或是青金石的藍來呈現，所以藍色也代表神祇的顏色，備受敬畏。此外，古埃及人具有一套獨特生死觀，他們相信人在死後會進入樂園，在其中可度過和生前一樣的生活，就像是太陽下山後會再度昇起，又或是尼羅河流域的植物在枯萎後會再冒出綠油油的嫩芽一般。

古埃及人透過自然現象形塑出「重生復活」的觀念，也因此藍色是極為特別且重要的顏色。

古埃及人為了獲得永恆的生命，在用來祭神的器皿或是陪葬品上除了使用黃金之外，也會採用藍色，因為藍色是既神聖且受到崇敬的顏色。不過，從青金石中提煉出的藍色顏料非常珍貴，價格和黃金不相上下，若非王公貴族是買不起的。此外，像紅、黃、綠等顏色雖然能在埃及國內取得，藍色卻必須仰賴從阿富汗進口。

因此，西元前二千五百年左右，人類開發出史上第一個人工合成顏料「埃及藍」。埃及藍主要是透過製造陶器釉藥過程中所使用的矽酸銅鈣製造，就材料來說輕易就能取得。這樣的埃及藍就用於娜芙蒂蒂王后的皇冠上，做為永恆生命的象徵支撐著埃及文化。

埃及藍在一九二三年成為色名，並在傳入歐洲後經學者命名為「埃及豔后」。

C100 M79 Y0 K0
R0 G65 B153
#004199

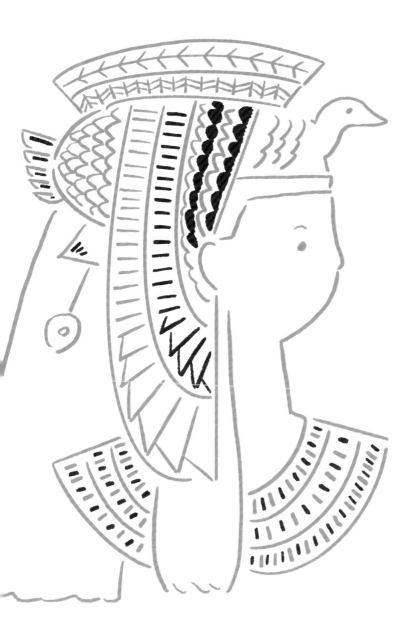

C5 M100 Y85 K0
R223 G4 B40
#DF0428

Rossa Medicea

麥第奇紅

完美的染料

在中世紀的歐洲，以羅馬教宗為首的神職人員以及城邦的領主、貴族為了彰顯自身的權威，選擇穿著紅色的衣物。因此當時來自全球各地的紅色染料（染色茜草、紅介殼蟲、巴西蘇木等）都集中到威尼斯的港口。到了十六世紀初，來自西班牙的「胭脂紅」也加入此行列。西班牙人埃爾南·科爾特斯（Hernán Cortés）在征服阿茲特克帝國後，在看到染得鮮紅的毛線時大為驚奇，於是壟斷當地珍貴的胭脂紅，加以出口。

胭脂紅是天然染料，來自胭脂蟲的雌蟲，

平時寄生於仙人掌上，為了驅趕其他昆蟲所分泌的胭脂紅酸呈現出獨特的紅色。胭脂紅在當時的紅色中最為鮮豔且價格低廉，因此也被稱為「完美的紅色」。

掌握著翡冷翠的麥第奇家族紋章便使用了胭脂紅，歷代的家族領導者也習慣穿著由胭脂紅染成的紅色服飾，這些物品的顏色就統稱為 rosso medicea（麥第奇紅）。此外，顯示權威的色名還有教皇或各國皇帝用於衣物上的紅色「帝王紅」（Imperial Red），以及教宗顧問、在身分地位上僅次於教宗的樞機主教的衣服顏色「樞機紅」（Cardinal Red），這些顏色全都是用胭脂紅染成的。

C69 M0 Y53 K53
R23 G111 B88
#176F58

祖母綠

長年來為人所愛的翡翠色

祖母綠是深綠色礦物的顏色，在過去既是深受皇室與貴族所喜愛的寶石，也是廣受中國人喜愛的裝飾品。色名祖母綠代表的既是翡翠也是綠寶石的顏色。翡翠的顏色很多元，從偏白到帶有藍色調，最頂級的是所謂的琅玕色，呈現深綠色。清朝末期掌權的慈禧太后據說也深愛翡翠。

紫式部

以女作家之名為名的深紫色

紫式部色是冠上《源氏物語》作者紫式部之名的顏色。紫式部一開始在撰寫作品的部分故事〈若紫之卷〉時獲得好評，也因此將原本使用的名字「藤式部」改稱為紫式部。

紫式部其實是唇形科植物的名字[1]，夏季時開紫色花朵，秋季則結出小小的紅紫色果實。紫式部過去曾稱為「玉紫」或「紫重美」，現在的名字據說是江戶時代的園藝師採用《源氏物語》作者名字所命名的。

1 中文名為「日本紫珠」。

C20 M80 Y0 K40
R144 G50 B109
#90326D

不可思議的顏色物語

以下將介紹各種與
顏色相關的故事。

撰文者＝城一夫

綠騎士

「亞瑟王傳奇（故事）」是仍為今人津津樂道的中世紀歐洲騎士精神的系列故事，其中著名的《亞瑟王與圓桌騎士》的一個故事中，綠色扮演了相當重要的角色。

故事的主角是亞瑟王的外甥、同為騎士的高文，簡略的故事概要如下。

某天亞瑟王在宮殿舉辦新年宴會，卻不期然地闖入一位全身從衣服到頭髮、膚色，甚至連乘坐的馬匹都是綠色的騎士，這位綠騎士向在場的人下戰帖，放言「能取下我的頭顱者將能蒙受祝福」。

而被選為對手的便是騎士高文，他與綠騎士對戰，成功取下對方的頭顱。而頭顱被砍下的綠騎士在將自己的頭撿起來後，留下

「一年後我在綠教堂等你」這句話後離去。

一年後，高文依約前往綠教堂，與綠騎士重逢。當時綠騎士在高文的攻擊下其實只受到輕傷，他提到當時見證了高文的勇氣與誠意，並賜予他祝福。自此之後，高文便獲得正義騎士的封號，最後是敗在湖上騎士蘭斯洛特的手下身亡。

這個綠騎士的故事相當有名，到現代仍在各種場景中重現。義大利電影《美麗人生》也有一幕是男主角著染成綠色的馬進入婚宴會場，用來擾亂幸福婚宴的正是綠馬。

根據法國的紋章學者米歇爾·帕斯圖羅（Michel Pastoureau）的說法：「綠色帶來幸運與不幸，跟人的命運息息相關。」

綠袖子

「綠袖子」是十六世紀英格蘭民謠的曲名，當時兩情相悅的男女若是因故必須告別時（比方說上戰場或因做生意而踏上長途旅程），女性會將自己的衣袖贈與男性以見證自身的愛情。這位男性如果是騎士的話，就會將對方的衣袖掛在矛頭上；如果是商人，就會將對方的衣袖捲在腰帶上，在持續旅行思念對方。

袖子雖然是見證愛情的標誌，但在當時綠色也是感情遭到背叛的顏色。

〈綠袖子〉這首民謠所吟唱的便是男性在收到女性衣袖後遭到背叛的內容。

在此介紹一小段歌詞：

"Alas, my love, you do me wrong,
To cast me off discourteously.

For I have loved you so long,
Delighting in your company."

歌詞中的男性哀嘆，心中雖然認定對方會等候自己回去，但返鄉後卻發現戀人已不見蹤影。

十九世紀後期前拉斐爾派的領袖人物但丁・蓋布瑞爾・羅賽蒂（Dante Gabriel Rossetti）有一幅畫作名為「綠袖子」，畫中描繪了威廉・莫里斯（William Morris）的妻子、同時也是羅賽蒂的情婦珍（Jane Morris）身穿綠衣服且手持綠袖子的身影。這個「綠袖子」象徵的是珍雖是莫里斯的妻子，卻愛上羅賽蒂的女性悲戀心境。

綠人

草木深邃的森林對於古時候的日耳曼人與凱爾特人來說是神聖的住所，他們相信樹木中存在著精靈，也相信祂們是有生命的。

這些生命體便是以臉上呈現出葉脈的「綠人」，以及身上覆蓋有大量葉片的「綠人傑克」顯化於世界上，而受到日耳曼人與凱爾特人崇敬。

對古代人來說，綠人是肉眼可見的精靈，「誕生自葉脈的人臉」或是「誕生自人臉的植物」這種像樹木反覆生成又消滅的圖像標誌，在當時是樹木的「死亡與重生」的象徵。

中世紀之後，基督教傳入這塊異教之地，基督教十字架上的耶穌基督的「死亡與復活」教義與綠人信仰結合，前述的圖像標誌也被納入教堂的外牆或是柱頭的裝飾上。

綠人的臉龐則轉化為基督教的先知或聖母瑪利亞的容貌，成為教堂中重要的裝飾圖像。這樣的信仰日後進一步擴大發展，演化出慶祝綠意重生的「五朔節」以及森林中的義俠羅賓漢這些各式各樣與綠色息息相關的慶典與英雄。

～藍色物語～

藍鬍子

藍鬍子一詞來自於法蘭西中世紀作家夏爾·佩羅（Charles Perrault）所創作的著名童話《藍鬍子》。

《格林童話》中也有一個有著異曲同工之妙的故事。

——

從前從前，有個地方住著一位長著藍鬍子的國王。

這位國王相當好色，總共娶過七位妻子，但不可思議的是，所有和他分手的妻子都下落不明。

某天，一位年輕女子和國王結婚，成為他的第八任妻子。

有一天國王必須前往國外遠征，於是留守責任就落到年輕妻子身上，國王遞給妻子一把小鑰匙，並在出門前交代她：「絕對不要用這把鑰匙打開那扇房間的門。」

一開始妻子雖然信守國王給她的交代，但最終還是忍不住用那把鑰匙打開了房門。

她在房間裡目睹到的是前妻們滿身是血的屍體。

返家後的藍鬍子得知房門被打開了，一怒之下準備動手殺掉新婚的妻子，不過妻子的兩位擔任龍騎兵兄長即時趕來，殺死了藍鬍子，並繼承了他的財產。

此後，在西方世界提到藍鬍子時，指的就是好色的殺人魔。

187

藍斗篷

在西方世界表示「愛」的顏色有兩種。一個是藍色，具有「忠誠的愛」以及「不忠的愛」這兩種意涵：另一個顏色則是綠色，綠色既以綠袖子（可參閱第185頁）代表不忠的愛，但也有忠誠之愛的意涵。

藍斗篷的藍所代表的是不忠之愛的顏色，特別是意味著女性的背叛，與綠袖子的意涵相近。

出身於荷蘭法蘭德斯的畫家老彼得‧布勒哲爾（Pieter Bruegel de Oude）有一幅名為《尼德蘭箴言》的畫作。

在這幅畫作的中央處，年輕妻子正將藍色斗篷披到丈夫背上，畫中的「藍色斗篷」象徵妻子背叛丈夫的不貞。

藍血（貴族的血）

藍色在歷史上原本是象徵蠻族的顏色而遭人嫌棄，也是羅馬人最不喜歡的顏色。但在十二世紀以後，藍色成為聖母瑪利亞的顏色，形象也因而提升，但過往的負面印象還是根深蒂固殘存於人心。藍色斗篷和藍鬍子所承載的負面意象不相上下。

藍血一詞源起於西班牙，在收復失地運動（西元七一八至一四九二年間所推行的收復國土運動）中驅逐伊斯蘭族群的王族，為了展示身為日耳曼人（西哥德人）的純粹血統，以及血液中未摻雜異民族的血緣，將顯現於白色肌膚上的藍色靜脈稱為sangre azul（藍血）」，成為此一用語的由來。

藍花、藍鳥

前面介紹到的藍色故事大多聽起來有點可怕，但越接近近代，藍色象徵幸福的意象也越加鮮明，其中最具代表性的故事就屬藍花和青鳥（藍鳥）了。

德國浪漫主義詩人諾瓦利斯（Novalis）的小說描述年輕詩人海因利希在夢中夢到一朵藍花，對其念念不忘，於是試圖在現實世界中尋這朵花，過程中碰上一位美麗的少女瑪蒂達。因作者早逝，遂成一部未完結的浪漫小說。

在諾瓦利斯的小說開啟先河後，比利時作家莫里斯·梅特林克（Maurice Maeterlinck）在一九〇八年發表了一部六幕的童話劇《青鳥》，劇中樵夫的小孩迪迪爾與梅蒂爾這一對兄妹所追尋的青鳥成為幸福的象徵。在現代日本，也經常以藍色的鳥與花做為描寫幸福的主題。

金髮伊索、白手伊索

凱爾特傳說中的《金髮伊索與白手伊索》這個傳說的衍伸故事，是《崔斯坦與伊索德》這個傳說的衍伸故事，為中世紀的宮廷詩人傳承下來的愛情故事，主角是騎士崔斯坦以及公主伊索德。

兩情相悅的崔斯坦和伊索德雖然陷入熱戀，但因為是婚外情的關係，讓兩人苦惱不已。後來崔斯坦選擇與金髮的伊索（伊索德）分手，並與人稱「白手伊索」的女子結婚。

雖然白手伊索人如其名，生得十分美麗，不過在中世紀「白婚姻」意味著不具性行為的婚姻，換句話說，崔斯坦跟白手伊索的婚姻是沒有修成正果的愛情。

這個故事在日後還有敷衍出另一個故事，當中敘述負傷的崔斯坦拜託金髮伊索為他摘取治療的草藥，並吩咐她找到草藥後就在船上升起白帆，滿懷期許等待她的通知。而金髮伊索也幸運地獲取草藥，準備升起白帆，但不料兩人的對話其實已被白手伊索偷聽到，白手伊索於是在船上升起黑帆。看到黑帆升起的崔斯坦陷入絕望並且喪命，金髮伊索也因而自殺。

《崔斯坦與伊索德》同時是一個講述金色、白色與黑色的故事。

金羊毛

金羊毛的典故源自希臘神話，是一則相當有名的故事。愛奧卡斯王國的王子傑森在王位被狡猾的叔叔篡奪後，與叔叔立下約定，根據這個約定，只要傑森能奪走位於科爾基斯這塊土地邊境的金羊毛，王位就歸還給他。

於是傑森便搭上一艘名為阿果號的帆船，船上載著以海克力斯為首的希臘英雄，朝向科爾基斯前進。路途上他們在遭逢上半身為女性、下半身卻是鳥的海妖賽蓮的誘惑，以及獨眼巨人的襲擊，最後總算好不容易抵達邊境之地。

這塊土地上的金羊毛是由一隻不眠不休的龍所守護，不過傑森在科爾基斯國王的女兒美狄亞的協助下成功奪取金羊毛，平安無事地返國。

之後傑森雖然與美狄亞結婚並繼承王位，他卻不斷背叛美狄亞，美狄亞在盛怒之下於是殺害所有的親生小孩，是希臘悲劇中極具代表性的作品。

日後這個金羊毛的故事也有後續，一四○三年好人菲利浦（菲利浦三世）制定了「金羊毛騎士團」，以金羊毛勳章作為騎士團勳章，勳章中間圖案即有一隻懸吊的羊。

結語

城一夫

本書所介紹的特別色名

不論東西方，市面上都有為數眾多的出版品介紹一般色名或傳統色名的「色名百科」。最具代表性是由美國的梅爾茲（A. Maerz）與保羅（M. Rea Paul）所合著的《色彩辭典》（A Dictionary of Color, 1930, 1950），以及由丹麥的J・H・王席爾（J. H. Wanscher）以及A・康納諾（A. Kornerup）合著的《色彩的地圖集》（Reinhold Color Atlas, 1962）。在日本，則有前田千寸的《日本色彩文化史》（1960）以及長崎聖輝的《日本的傳統色彩》（1988）等出色的著作刊行。

不過，隨著時代的演進，有些色名已經不再使用，也有許多光是透過色名已無法讓人聯想到所代表的顏色。而且在前述幾部名作出版後，也出現了眾多新色名，近來一些古老的色名在社群網站上獲得年輕人的關注，當中也不乏受人矚目的日本傳統色名。

色名的分類

至於人類究竟是從什麼時候開始對顏色產生認知，這一點並不可考，而人類究竟可分辨幾種顏色這樣的問題也沒有明確的解答。有一說是八十萬色，但也有人說超過一百萬色。只不過要將眼中所見的顏色轉化為視覺語言中的詞語來傳達可說是相當困難的事。直到近代，才好不容易出現兩種可行的方法，這兩種方法將在後文中介紹。

系統色名

系統色名是指在仔細觀察顏色後，將明度（明暗程度）、彩度（鮮豔度）以及色相（色調）相關的形容詞添加至有彩色或是無彩色的基本色名（紅、黃、綠、藍、紫、白、灰、黑等）上，藉此表達所有顏色的方法。

JIS（日本工業規格）中也針對顏色制定標準，像是有彩色就是透過「有關明度與彩度的修飾語」＋「有關色相的修飾語」＋「基本色名」來表達。

比方說要傳達櫻色，會說是「極淺的紫色調紅色」。

至於具有色調的無彩色則會透過「有關色相的修飾語」＋「有關明度相關的修飾語」＋「無彩色的基本色名」來表達。

比方說要傳達炭紫灰的話，會說是「帶紫色調的暗灰色」。

透過系統色名雖然得以傳達出所有的顏色，但缺點是難懂、也不容易浮現具體意象，通用性低，除了學術界以外少有人使用。

慣用色名

另一方面，慣用色名則是自古以來以世界各國、地域、時代等大自然的顏色或是人造物的顏色為依據，為大眾經常使用的色名。

人類最初獲得感動的對象是大自然的變化，是太陽在白天升起，並於傍晚下沉後、黑夜降臨，這種自然現象的顏色變化。

日本國語學者佐竹昭廣提出「紅」、「黑」、「白」、「藍」這些色彩抽象詞，是來自太陽東升西落時顏色「明暗顯漠」變化。其他像是「綠」、「紫」等顏色則是將具體事物的顏色做為色名使用，同樣的例子可見於世界各國。埃及的太陽神拉就是紅色的體現：因為樹木具有重生、復活的性質，所以綠色就成為復活重生之神歐西里斯的屬性。此外，為埃及帶來肥沃土地的尼羅河則賦予「尼羅河藍」這樣的名字：做為神化身的圖坦卡門國王的死亡面具則賦予象徵永恆的「黃金」之名。

因天體的運行而獲得感動的人類，後來也開始以大自然之外的現象事物為基礎，根據染色而形成的固有色增加慣用色名。現存最古老的色名百科可追溯到德國地質學家維爾納（Abraham Gottlob Werner）在分類礦物時，應用礦物顏色的例子。二十世紀前期由梅爾茲與保羅所合著的《色彩辭典》（1930、1950）是最具權威的著作，書中收錄了大約四千三百五十種顏色，這些顏色的來源相當多元，包括自然現象、風景、礦物、植物、動物、人物、宗教與食物等各領域。

我撰寫這本書時，參考了許多色名百科與各式各樣的資料。與色彩設計研究會的成員一起努力地查找文獻，並於反覆討論後得出結論，本書即為我們努力的果實。

石蕊粉
C0 M45 Y20 K10
R228 G157 B162
#E49DA2　　p.161

歌劇院粉紅
C0 M24 Y11 K0
R249 G211 B211
#F9D3D3　　p.95

精靈大腿
C0 M8 Y10 K0
R254 G241 B230
#FEF1E6　　p.18

修女肚皮
C0 M4 Y2 K0
R254 G249 B249
#FEF9F9　　p.20

瑪美松粉
C0 M42 Y18 K0
R244 G174 B179
#F4AEB3　　p.177

拘留室粉紅
C0 M43 Y31 K0
R244 G170 B157
#F4AA9D　　p.54

今樣色
C0 M30 Y15 K5
R243 G193 B192
#F0C1C0　　p.122

邱比特粉
C7 M30 Y10 K0
R235 G195 B205
#EBC3CD　　p.19

美人祭
C0 M40 Y0 K10
R229 G169 B195
#E5A9C3　　p.30

石竹色
C0 M48 Y12 K0
R242 G161 B181
#F2A1B5　　p.151

古典薔薇色
C30 M60 Y44 K0
R188 G121 B120
#BC7978　　p.156

辛螺色
C20 M40 Y43 K0
R209 G165 B139
#D1A58B　　p.148

龐巴度粉
C0 M65 Y15 K0
R237 G122 B155
#ED7A9B　　p.176

長春色
C0 M65 Y33 K10
R222 G114 B123
#DE727B　　p.151

蝦粉色
C0 M61 Y48 K10
R224 G122 B105
#E07A69　　p.145

紅鶴粉
C0 M55 Y45 K0
R240 G144 B122
#F0907A　　p.133

歌劇院色
C19 M95 Y0 K0
R201 G21 B133
#C91585　　p.94

蜻蜓紅
C7 M96 Y1 K0
R219 G1 B131
#DB0183　　p.141

夏帕瑞麗粉
C0 M87 Y12 K0
R231 G60 B132
#E73C84　　p.116

瑪麗安東尼粉
C9 M77 Y33 K0
R220 G90 B119
#DC5A77　　p.177

思念的顏色
C0 M91 Y81 K0
R232 G53 B46
#E8352E　　p.26

猩猩緋
C0 M85 Y64 K5
R226 G69 B69
#E24545　　p.77

蟹殼紅
C0 M80 Y68 K0
R234 G85 B68
#EA5544　　p.144

碎草莓
C0 M82 Y72 K0
R234 G80 B61
#EA503D　　p.14

麥第奇紅
C5 M100 Y85 K0
R223 G4 B40
#DF0428　　p.180

小惡魔哥布林紅
C5 M95 Y87 K0
R224 G38 B38
#E02626　　p.22

淡水鰲蝦紅
C0 M90 Y81 K0
R232 G56 B46
#E8382E　　p.145

血紅色
C0 M90 Y68 K0
R232 G55 B63
#E8373F　　p.47

血紅
C25 M96 Y85 K5
R187 G38 B45
#BB262D　　p.46

哈佛緋紅
C8 M100 Y65 K24
R183 G0 B51
#B70033　　p.166

法拉利紅
C18 M99 Y71 K0
R203 G22 B59
#CB163B　　p.114

龐貝紅
C17 M100 Y71 K0
R205 G15 B59
#CD0F3B　　p.172

朱殷
C0 M90 Y90 K65
R116 G10 B0
#740A00　　p.76

牛血色
C30 M100 Y62 K57
R105 G0 B32
#690020　　p.50

牛心
C46 M95 Y82 K20
R136 G38 B47
#88262F　　p.50

牛血紅
C0 M90 Y68 K50
R146 G24 B32
#921820　　p.51

龍血竭(麒麟血色)
C56 M91 Y80 K38
R99 G36 B41
#632429　　p.16

脂燭色
C55 M100 Y86 K31
R109 G23 B38
#6D1726　　p.102

醬色
C0 M70 Y35 K75
R97 G31 B40
#611F28　　p.97

救護車色
C33 M81 Y59 K45
R121 G47 B54
#792F36　　p.87

蚤色
C50 M86 Y100 K23
R126 G54 B31
#7E361F　　　p.74

天使紅
C0 M72 Y52 K56
R136 G54 B50
#883632　　　p.23

肝色
C0 M58 Y41 K52
R146 G81 B74
#92514A　　　p.52

吾木香
C0 M51 Y32 K68
R114 G66 B64
#724240　　　p.157

漉紙色
C0 M50 Y50 K50
R152 G95 B71
#985F47　　　p.104

夜雨色
C61 M74 Y86 K0
R125 G85 B61
#7D553D　　　p.29

燻色
C69 M73 Y78 K0
R106 G85 B72
#6A5548　　　p.40

木乃伊棕
C0 M38 Y38 K70
R111 G77 B62
#6F4D3E　　　p.72

香色
C0 M20 Y50 K20
R217 G185 B122
#D9B97A　　　p.32

枯色
C0 M15 Y40 K20
R218 G194 B144
#DAC290　　　p.159

牛軋糖色
C18 M33 Y47 K0
R215 G179 B137
#D7B389　　　p.98

白茶色
C0 M8 Y10 K10
R238 G226 B216
#EEE2D8　　　p.100

菸草棕
C0 M45 Y90 K50
R153 G100 B0
#996400　　　p.98

填
C0 M50 Y80 K30
R191 G120 B43
#BF782B　　　p.103

犬神人色
C0 M68 Y90 K10
R222 G106 B28
#DE6A1C　　　p.68

萱草色
C0 M48 Y76 K0
R244 G157 B67
#F49D43　　　p.160

鼺鼠色
C71 M71 Y75 K38
R72 G61 B53
#483D35　　　p.130

空五倍子色
C0 M35 Y70 K80
R88 G60 B8
#583C08　　　p.58

烏賊色
C0 M36 Y60 K70
R111 G78 B39
#6F4E27　　　p.140

鵝糞色
C56 M65 Y80 K15
R122 G91 B62
#7A5B3E　　　p.66

蕎麥麵色
C0 M5 Y14 K14
R231 G223 B206
#E7DFCE　　　p.99

蜜合
C2 M4 Y21 K0
R252 G245 B214
#FCF5D6　　　p.27

來亨色
C0 M8 Y36 K0
R255 G237 B180
#FFEDB4　　　p.137

鳥子色
C0 M7 Y30 K0
R255 G240 B193
#FFF0C1　　　p.138

無言色
C0 M18 Y60 K0
R253 G216 B118
#FDD876　　　p.31

毒黃色
C0 M25 Y79 K0
R251 G201 B65
#FBC941　　　p.61

校車黃
C0 M33 Y100 K4
R243 G181 B0
#F3B500　　　p.84

岩羚羊色
C27 M51 Y95 K0
R196 G137 B33
#C48921　　　p.130

法拉利黃
C5 M24 Y89 K0
R243 G199 B29
#F3C71D　　　p.114

水仙黃
C0 M22 Y100 K0
R253 G205 B0
#FDCD00　　　p.24

普羅旺斯黃
C0 M26 Y96 K0
R251 G198 B0
#FBC600　　　p.170

牛膽汁色
C0 M14 Y68 K0
R255 G222 B99
#FFDE63　　　p.51

橄欖黃
C21 M26 Y83 K0
R212 G185 B62
#D4B93E　　　p.155

蠟黃
C10 M10 Y55 K0
R236 G223 B135
#ECDF87　　　p.86

竊黃
C0 M5 Y50 K10
R240 G225 B141
#F0E18D　　　p.33

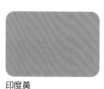
印度黃
C0 M22 Y84 K15
R227 G186 B43
#E3BA2B　　　p.62

昆布茶
C0 M3 Y50 K70
R114 G107 B63
#726B3F　　　p.99

橄欖褐色
C0 M7 Y55 K73
R107 G97 B50
#6B6132　　　p.155

橄欖棕
C55 M60 Y98 K14
R125 G99 B40
#7D6328　　　p.155

油色
C0 M12 Y80 K40
R180 G159 B42
#B49F2A　　　p.101

早苗色
C30 M0 Y90 K0
R195 G216 B45
#C3D82D　　p.158

若苗色
C20 M3 Y80 K9
R205 G210 B69
#CDD245　　p.158

若芽色
C13 M0 Y50 K0
R232 G236 B152
#E8EC98　　p.159

橄欖色
C0 M10 Y80 K70
R114 G100 B10
#72640A　　p.154

藍海松茶
C30 M0 Y60 K80
R64 G76 B37
#404C25　　p.38

橄欖綠
C20 M0 Y75 K70
R95 G101 B30
#5F651E　　p.154

苗色
C25 M0 Y100 K30
R163 G174 B0
#A3AE00　　p.158

魔法龍
C50 M0 Y100 K0
R143 G195 B31
#8FC31F　　p.15

灰黃色
C35 M25 Y50 K0
R180 G180 B137
#B4B489　　p.53

護眼綠
C20 M0 Y30 K5
R208 G226 B190
#D0E2BE　　p.91

夏蟲色
C25 M3 Y41 K0
R203 G223 B170
#CBDFAA　　p.142

午夜綠
C68 M10 Y100 K0
R85 G168 B51
#55A833　　p.40

常磐色
C82 M0 Y78 K40
R0 G122 B70
#007A46　　p.152

膽礬色
C84 M0 Y89 K0
R0 G165 B80
#00A550　　p.56

毒綠色
C80 M0 Y88 K0
R0 G168 B81
#00A851　　p.60

佛手柑色
C53 M0 Y70 K40
R90 G140 B77
#5A8C4D　　p.153

撞球綠
C85 M0 Y55 K60
R0 G92 B76
#005C4C　　p.88

祖母綠
C69 M0 Y53 K53
R23 G111 B88
#176F58　　p.181

酒瓶綠
C83 M53 Y89 K12
R49 G99 B63
#31633F　　p.90

濡葉色
C95 M0 Y95 K30
R0 G127 B59
#007F3B　　p.153

尼羅河藍
C70 M0 Y40 K20
R37 G159 B148
#259F94　　p.168

祕色
C20 M0 Y12 K0
R213 G235 B231
#D5EBE7　　p.36

地衣色
C71 M0 Y53 K0
R47 G180 B145
#2FB491　　p.161

翠鳥色（翡翠色）
C71 M8 Y58 K0
R60 G171 B132
#3CAB84　　p.132

蟲襖色
C89 M55 Y67 K17
R10 G91 B85
#0A5B55　　p.143

阿爾罕布拉綠
C100 M34 Y68 K0
R0 G123 B105
#007B69　　p.174

克里姆林綠
C94 M27 Y61 K0
R0 G134 B119
#008677　　p.175

公鴨脖色
C100 M0 Y63 K25
R0 G132 B107
#00846B　　p.136

新橋色（金春色）
C58 M0 Y20 K10
R95 G184 B196
#5FB8C4　　p.123

月白
C20 M2 Y7 K0
R212 G234 B238
#D4EAEE　　p.29

蟹殼青
C32 M14 Y24 K0
R185 G202 B194
#B9CAC2　　p.144

劍橋藍
C48 M10 Y36 K3
R141 G189 B171
#8DBDAB　　p.167

納戶色
C80 M0 Y20 K50
R0 G112 B131
#007083　　p.105

鴨藍色
C90 M0 Y5 K45
R0 G115 B156
#00739C　　p.136

迷霧中的愛
C83 M0 Y28 K0
R0 G171 B190
#00ABBE　　p.12

知更鳥蛋藍
C59 M0 Y22 K0
R98 G195 B204
#62C3CC　　p.134

翡冷翠藍
C72 M15 Y0 K49
R0 G106 B145
#006A91　　p.169

潤色
C60 M0 Y0 K60
R36 G106 B132
#246A84　　p.28

天色
C85 M32 Y0 K0
R0 G134 B204
#0086CC　　p.28

花色
C85 M11 Y0 K35
R0 G122 B172
#007AAC　　p.150

裏色
C60 M15 Y0 K50
R57 G111 B144
#396F90　　p.121

愛麗絲藍
C38 M15 Y3 K0
R167 G197 B228
#A7C5E4　　p.120

勿忘我（勿忘草）
C48 M10 Y0 K0
R137 G195 B235
#89C3EB　　p.10

白群
C35 M4 Y0 K5
R168 G211 B237
#A8D3ED　　p.27

埃及豔后藍
C100 M79 Y0 K0
R0 G65 B153
#004199　　p.178

軍服藍
C69 M35 Y0 K40
R54 G100 B147
#366493　　p.112

農民藍
C63 M36 Y15 K0
R104 G144 B184
#6890B8　　p.110

法國藍
C100 M68 Y19 K0
R0 G82 B145
#005291　　p.164

江戶紫
C80 M80 Y0 K30
R60 G49 B123
#3C317B　　p.96

牛津藍
C100 M80 Y0 K60
R0 G22 B85
#001655　　p.167

嘉德藍
C80 M67 Y0 K0
R68 G87 B165
#4457A5　　p.108

國際克萊因藍
C98 M84 Y0 K0
R5 G58 B149
#053A95　　p.70

今鶴羽
C40 M50 Y0 K60
R89 G69 B103
#594567　　p.138

半色
C42 M50 Y10 K5
R157 G131 B172
#9D83AC　　p.39

碎紫羅蘭
C68 M64 Y34 K0
R104 G98 B131
#686283　　p.14

白日夢（冷晨）
C14 M13 Y0 K14
R203 G202 B217
#CBCAD9　　p.8

至極色
C30 M60 Y0 K90
R45 G4 B37
#2D0425　　p.37

修道士兜帽
C83 M100 Y43 K17
R69 G33 B87
#452157　　p.21

複印鉛筆色
C72 M88 Y24 K15
R91 G50 B112
#5B3270　　p.92

維多利亞苯胺紫
C50 M70 Y0 K0
R145 G93 B163
#915DA3　　p.118

似紫
C75 M84 Y62 K42
R63 G42 B58
#3F2A3A　　　p.121

二人靜
C25 M50 Y0 K70
R88 G59 B85
#583B55　　　p.30

紫式部
C20 M80 Y0 K40
R144 G50 B109
#90326D　　　p.181

骨螺紫
C55 M78 Y32 K1
R136 G78 B121
#884E79　　　p.146

青貝色
C12 M9 Y9 K0
R230 G229 B229
#E6E5E5　　　p.148

蜘蛛網灰
C2 M1 Y0 K6
R242 G244 B245
#F2F4F5　　　p.41

北極熊白
C0 M0 Y10 K5
R248 G246 B231
#F8F6E7　　　p.126

靛白
C5 M0 Y1 K0
R242 G255 B252
#F2FFFC　　　p.120

薔薇灰燼
C0 M10 Y20 K50
R158 G147 B132
#9E9384　　　p.13

胚布色
C36 M37 Y45 K0
R177 G160 B138
#B1A08A　　　p.131

象皮色
C0 M0 Y8 K50
R159 G159 B152
#9F9F98　　　p.129

紙屋紙
C33 M25 Y27 K0
R183 G184 B179
#B7B8B3　　　p.103

血色
C65 M70 Y59 K34
R86 G66 B71
#564247　　　p.48

形見色
C20 M20 Y20 K85
R62 G55 B54
#3E3736　　　p.34

鈍色
C15 M0 Y30 K80
R77 G81 B65
#4D5141　　　p.34

戰艦灰
C0 M0 Y0 K60
R137 G137 B137
#898989　　　p.113

濡羽色
C100 M0 Y100 K96
R0 G19 B0
#001300　　　p.139

福特黑
C60 M50 Y50 K100
R0 G0 B0
#000000　　　p.115

骨黑色
C22 M30 Y20 K96
R21 G16 B17
#151011　　　p.63

紫烏色
C0 M19 Y17 K84
R78 G63 B58
#4E3F3A　　　p.139

月之淚
（銀色）

p.42

太陽之血
（金色）

p.42

蠟色
C0 M0 Y0 K100
R0 G0 B0
#000000

p.102

骷髏頭 p.57

C100 M0 Y0 K0
R0 G160 B233
#00A0E9

C0 M13 Y100 K0
R255 G220 B0
#FFDC00

C0 M100 Y0 K0
R228 G0 B127
#E4007F

C0 M52 Y100 K0
R242 G147 B0
#F29300

迷幻色 p.64

C50 M89 Y3 K0
R146 G52 B140
#92348C

C46 M0 Y92 K0
R154 G200 B53
#9AC835

C1 M85 Y5 K0
R230 G66 B141
#E6428D

C1 M2 Y81 K0
R255 G240 B59
#FFF03B

C78 M20 Y0 K0
R0 G154 B218
#009ADA

C0 M52 Y100 K0
R242 G147 B0
#F29300

怪誕色 p.75

C4 M0 Y2 K0
R248 G252 B252
#F8FCFC

金色

C70 M0 Y75 K40
R38 G129 B72
#268148

C40 M40 Y40 K100
R14 G0 B0
#0E0000

C10 M100 Y72 K0
R216 G7 B56
#D80738

C0 M0 Y0 K50
R159 G160 B160
#9FA0A0

"A Dictionary of Color" A.Maerz and M.Rea Paul, McGRAW-HILL (1950)

"ENCICLOPEDIA degli SCHEMI di COLORE" Anna Starmer, Il Castello (2005)

"The British Colour Council Dictionary of Colour Standards" British Colour Council (1934)

『国之色 中国传统色彩搭配图鉴』紅糖美学／水利水电出版社 (2019)

............

『青の歴史』ミシェル・パストゥロー／筑摩書房 (2005)

『悪魔の布 縞模様の歴史』ミシェル・パストゥロー／白水社 (1993)

『アルハンブラ 光の宮殿 風の回廊』佐伯泰英／集英社 (1983)

『イタリアの色』コロナ・ブックス編集部／平凡社 (2013)

『イタリアの伝統色』城 一夫、長谷川博志／パイ・インターナショナル (2014)

『色で読む中世ヨーロッパ』徳井淑子／講談社 (2006)

『色の知識』城 一夫／青幻舎 (2010)

『色の手帖』永田 泰弘 監修／小学館 (2002)

『色の名前』近江源太郎 監修／角川書店 (2000)

『色の名前事典507』福田邦夫／主婦の友社 (2017)

『色の百科事典』日本色彩研究所編／日本色研事業 (2005)

『インディオの世界』エリザベス・バケダーノ／同朋舎 (1994)

『お歯黒の研究』原 三正／人間の科学社 (1981)

『カラーアトラス』J.H.ワンスシェール、A.コルネラップ編／海外書籍貿易商会 (1962)

『カラーウォッチング─色彩のすべて』本明寛 (日本語版監修)／小学館 (1982)

『COLOR ATLAS 5510 世界慣用色名色域辞典』城 一夫／光村推古書院 (1986)

『「COLORS ファッションと色彩 ─VIKTOR&ROLF&KCI─」展 図録』河本信治、深井晃子 監修／京都服飾文化研究財団 (2004)

『奇妙な名前の色たち』福田邦夫／青娥書房 (2001)

『京の色事典330』藤井健三監修、コロナ・ブックス編集部／平凡社 (2004)

『京の色百科』河出書房新社編集部／河出書房新社 (2015)

『クロマトピア』デヴィッド・コールズ／グラフィック社 (2020)

『源氏物語〈第3巻〉玉鬘～藤裏葉』大塚ひかり／筑摩書房 (2009)

『源氏物語の色辞典』吉岡幸雄／紫紅社 (2008)

『古事記 上代歌謡 日本古典文学全集 1』相賀徹夫／小学館 (1986)

『色彩 ── 色材の文化史』フランソワ ドラマール、ベルナール ギノー／創元社 (2012)

『色彩の回廊』伊藤亜紀／ありな書房 (2002)

『色名事典』清野恒介、島森 功／新紀元社 (2005)

『色名総鑑』和田三造／博美社 (1935)

『漆工辞典』漆工史学会／角川学芸出版 (2012)

『新色名事典』日本色彩研究所編／日本色研事業 (1989)

『新装改訂版 日本のファッション 明治・大正・昭和・平成 Japanese Fashion 1868-2013』

城 一夫、編集・渡辺明日香、イラスト・渡辺直樹／青幻舎（2014）

『新版 日本の色』コロナ・ブックス編集部／平凡社（2021）

『新版 日本の伝統色』長崎盛輝／青幻舎（2006）

『新編 色彩科学ハンドブック 第3版』日本色彩学会編／東京大学出版会（2011）

『心理学が教える人生のヒント』アダム・オルター／日経BP（2013）

『すぐわかる日本の伝統色』福田邦夫／東京美術（2005）

『図説 ハロウィーン百科事典』リサ・モートン／柊風舎（2020）

『図説 ヴィクトリア女王の生涯』村上リコ／河出書房新社（2018）

『図説 ヴィクトリア朝百貨事典』谷田博幸／河出書房新社（2017）

『西洋くらしの文化史』青木英夫／雄山閣出版（1996）

『世界で一番美しい色彩図鑑』ジョアン・エクスタット、アリエル・エクスタット／創元社（2015）

『世界のパンチカラー配色見本帳』橋本実千代、城 一夫、ザ・ハレーションズ／
バイ・インターナショナル（2012）

『増補新装 カラー版世界服飾史』深井晃子 監修／美術出版社（2010）

『大百科事典』平凡社（1985）

『定本 和の色事典』内田広由紀／東京視覚デザイン研究所（2008）

『日本史色彩事典』丸山伸彦／吉川弘文館（2012）

『日本大百科全書[ニッポニカ]』／小学館（1984-1994）

『日本の色辞典』吉岡幸雄／紫紅社（2000）

『日本の色・世界の色』永田泰弘 監修／ナツメ社（2010）

『日本の色のルーツを探して』城 一夫／バイ・インターナショナル（2017）

『日本の色彩百科 明治 大正 昭和 平成』城 一夫／青幻舎（2019）

『日本の伝統色』浜田 信義／バイ・インターナショナル（2011）

『日本のファッションカラー100』一般社団法人 日本流行色協会[JAFCA]／
ビー・エヌ・エヌ新社（2014）

『日中韓常用色名小事典』日本色彩研究所著、日本ファッション協会 監修／クレオ（2007）

『配色の教科書』城 一夫 監修、色彩文化研究会／バイ・インターナショナル（2018）

『花の色図鑑』福田邦夫／講談社（2007）

『フランスの伝統色』城 一夫／バイ・インターナショナル（2012）

『ブリタニカ国際大百科事典 小項目事典』ブリタニカ・ジャパン（2014）

『フランス発見の旅 西編』菊池 丘、高橋明也／東京書籍（2000）

『平安時代の醤油を味わう』松本忠久／新風舎（2006）

『平安大事典』倉田 実／朝日新聞出版（2015）

『VOGUE ON エルザ・スキャパレリ』ジュディス・ワット／ガイアブックス（2012）

『ミステリーと色彩』福田邦夫／青娥書房（1991）

参 考 文 献

『モネと画家たちの旅』髙橋明也 監修／西村書店 (2010)

『ヨーロッパの色彩』ミシェル・パストゥロー／パピルス (1995)

『ヨーロッパの伝統色』福田邦夫／読売新聞社 (1988)

『有職の色彩図鑑』八條忠基／淡交社 (2020)

『ロシア文化事典』沼野充義、望月哲男、池田嘉郎 (編集代表)／丸善出版 (2019)

…………

"Frank W.Cyr, 95, 'Father of the Yellow School Bus'" Columbia University Record1995.9.8.

"Why the School Bus Never Comes in Red or Green" The New York Times2013.2.20

…………

"Alice Blue Gown"
The Georgetowner
https://georgetowner.com/articles/2013/06/18/alice-blue-gown/ (2013.6)

"HOW CRIMSON BECAME THE COLLEGE COLOR."
The Harvard Crimson
https://www.thecrimson.com/article/1919/5/6/how-crimson-became-the-college-color/ (1919.5)

"Taxi of Tomorrow"
The New York City Taxi and Limousine Commission
http://www.nyc.gov/html/media/totweb/taxioftomorrow_history.html

"The Cambridge Blue – Origins of the colour blue"
HAWKS' CLUB
https://www.hawksclub.co.uk/about/history/the-cambridge-blue/

"The Colorful History of Crimson at Harvard"
Harvard Art Museums
https://harvardartmuseums.org/article/the-colorful-history-of-crimson-at-harvard (2013.10.)

"THE OXFORD BLUE"
VINCENT'S CLUB
http://www.vincents.rogerhutchings.co.uk/about/history/the-oxford-blue/

"The Varsity Series"
University of Oxford
https://www.sport.ox.ac.uk/varsity

"Why Are Taxi Cabs Yellow?"
TIME USA
https://time.com/4640097/yellow-taxi-cabs-history/ (2017.5.2)

「色材の解剖学⑫ 水彩絵具と紙」ホルベイン社 https://www.holbein.co.jp/blog/art/a188

「ホッキョクグマ」札幌市円山動物園 https://www.city.sapporo.jp/zoo/103-l.html

「防衛省規格 標準色 NDS Z8201E」防衛省 https://www.mod.go.jp/atla/nds/Z/Z8201E.pdf (2008)

…………

照片 アフロ、istock、photolibrary

作者簡介

城一夫
共立女子學園名譽教授，專長為色彩文化、圖案文化研究。主要著作有《裝飾紋樣の東と西》（明現社）、《西洋裝飾文樣事典》（朝倉書店）、《日本のファッション》、《日本の色彩百科》、《色の知識》（青幻舍）、《フランスの配色》、《フランスの伝統色》、《時代別日本の配色事典》（PIE International）等多部作品。

〔色彩設計研究會〕
專門針對色彩與設計、色彩文化進行研究調查與蒐羅資料的研究團體。為一般社團法人日本色彩學會會員，以城一夫所發起的研習會成員為中心，於2020年成立。

橋本實千代
色彩設計研究會計畫帶領人。
於Creat School、跡見學園女子大學等機關擔任色彩講師。曾擔任《世界で一番素敵な色の教室》（三才BOOKS）、《世界織品印花配色手帖》（墨刻）等書的審訂者。

莊真木子
在任職於一般製造商後轉職為色彩搭配設計師，平時致力於舉辦色彩研習會或在社福機構擔任配色指導。現為COLOR SPACE WAM股份有限公司講師。

三本由美子
色彩檢定協會認證合格色彩講師，平時也針對個人色彩或義大利的色彩舉辦研習會。現於日本色彩學會擔任色彩教材研究會的調查主任。

園田好江
色彩檢定協會認證合格色彩講師，平時也會舉辦個人色彩與色彩文化的講座。為《366日日本の美しい色》（三才BOOKS）等書的協助審訂者。

高橋淑惠
現於京都藝術大學、文化服裝學院等教育機構擔任兼任教師、染織創作者、Studio del Sol主導人。著作有合著書籍《徹底図解 色のしくみ》（新星出版社）等。

世界のふしぎな色の名前
世界色彩物語

作　者	城一夫、色彩設計研究會
繪　者	killdisco
譯　者	李佳霖
封面設計	白日設計
內頁構成	詹淑娟
文字編輯	鄭麗卿
執行編輯	柯欣妤
校　對	吳小微
行銷企劃	王綬晨、邱紹溢、蔡佳妘
總編輯	葛雅茜
發行人	蘇拾平

出版　原點出版 Uni-Books
　　　Facebook: Uni-Books 原點出版
　　　Email: uni-books@andbooks.com.tw
　　　105401 台北市松山區復興北路333號11樓之4
　　　電話：（02）2718-2001 傳真：（02）2719-1308

發行　大雁文化事業股份有限公司
　　　105401 台北市松山區復興北路333號11樓之4
　　　24小時傳真服務（02）2718-1258
　　　讀者服務信箱 Email: andbooks@andbooks.com.tw
　　　劃撥帳號：19983379
　　　戶名：大雁文化事業股份有限公司

初版一刷　2023年7月
定價　　　460元

ISBN 978-626-7338-03-2
版權所有・翻印必究（Printed in Taiwan）
缺頁或破損請寄回更換
大雁出版基地官網：www.andbooks.com.tw

國家圖書館出版品預行編目(CIP)資料

世界色彩物語/城一夫, 色彩設計研究
會著；李佳霖譯. -- 初版. -- 臺北市：
原點出版 大雁文化事業股份有限公
司發行, 2023.07
208面；14.8×21公分
譯自：世界のふしぎな色の名前
ISBN 978-626-7338-03-2(平裝)

1.CST: 色彩學
963　　　　　　　　　112008018

タイトル：世界のふしぎな色の名前
著者：城 一夫、カラーデザイン研究会（著）、killdisco（イラスト）
© 2022 Jo Kazuo、Color Design Kenkyukai
© 2022 Graphic-sha Publishing Co., Ltd.
This book was first designed and published in Japan in 2022 by Graphic-sha Publishing Co., Ltd.
This Complex Chinese edition was published in 2023 by Uni-Books
Complex Chinese translation rights arranged with Graphic-sha Publishing Co., Ltd. through Japan
UNI Agency, Inc.

Original edition creative staff:
Book design: Tae Nakamura
Illustration: killdisco
Editing: Aya Ogiu(Graphic-sha Publishing Co., Ltd.)